제36회
대한민국미술대전
The 36th Grand Art Exhibition of Korea

서예 부문

전시기간 | 2017. 7. 23 일 ▶ 8. 2 수

전시장소 | 성남아트센터 갤러리808

주 최 | KOREAN FINE ARTS ASSOCIATION
사단법인 한국미술협회

주 관 | 대 한 민 국 미 술 대 전
서예부문 운영위원회

◈ 2017년 제36회 대한민국미술대전 서예 부문 조직위원·운영위원·심사위원 명단

조직위원

조직위원장 : 이범헌

조 직 위 원 : **[한문, 한글]** 허윤희, **[한글]** 윤양희, **[한문]** 조왈호

운영위원

운영위원장 : 김정묵

운 영 위 원 : **[한문]** 강창화, 김정민, 박찬경, 송정택

　　　　　　[한글] 김성묵, 김흥도

심사위원

1차 심사위원장 : **[한문]** 전진원, **[한글]** 김단희

2차 심사위원장 : 권성하

2차 심 사 위 원 : **[한문 / 소자]** 권성하(분과 심사위원장), 강덕원, 권미순, 김봉수, 김상수, 김영만, 김용길, 김유연, 김정동, 김창수, 류봉자, 박경순, 박근노, 박무숙, 선점숙, 신상진, 이병기, 이월선, 이정우, 정기옥, 정영희, 최혜순

　　　　　　　　[한글 / 소자] 조현판(분과 심사위원장), 김선자, 김영래, 김인원, 박인자, 박재분, 이희자, 최명숙, 하현숙, 한희자, 홍성란

　　　　　　　　[전각] 김영배

　　　　　　　　[캘리그래피] 여인숙, 이청옥

3차 심사위원장 : 윤기성

3차 심 사 위 원 : **[한문 / 소자]** 윤기성(분과 심사위원장), 강미자, 강미희, 강선구, 김정숙, 박기진, 박용실, 신윤자, 원명환, 정의림, 조성필, 하태현

　　　　　　　　[한글 / 소자] 윤춘수(분과 심사위원장), 김경자, 이정옥, 장호중, 정복동, 정순희

　　　　　　　　[전각] 조인선

　　　　　　　　[캘리그래피] 강병인

일러두기

1. 조직위원·운영위원·심사위원 명단은 가나다 順에 의합니다(단, 위원장은 예외).

2. 수상 작품(대상~입선 작)은 가나다 順을 기본으로 하였습니다.

3. 작품 수록 순서는 한글·한문·전각·소품(캘리그래피) 順이며, 각 파트 안에서는 기업매입상을 제외하고는 가나다 順에 의합니다.

4. 작품 명제는 출품원서를 기본으로 하였습니다.

출품수 및 입상작수

	분야	출품	입선	특선	서울시의회 의장상	서울특별 시장상	우수상	최우수상	대상	계
제36회 (2017)	한글	402	51	29	3		3			86
	한문	1,015	258	160	5	1	6	1	1	432
	전각	23	9	3						12
	소자	13	1	4						5
	캘리그래피	184	23	6						29
	계	1,637	342	202	8	1	9	1	1	564

◈ 2017년 제36회 대한민국미술대전 서예 부문 작품발표

◎ 2017년도 제36회 대한민국미술대전 서예 부문 심사결과가 6월 23일 발표되었다. 지난 6월 19일~20일 작품접수를 마감, 6월 21일~22일 심사하고, 23일 특선 이상자 휘호 후 선정된 수상 작품 및 입상 작품은 별지와 같다.

◎ 이번 제36회 대한민국미술대전 서예 부문에는 1,637점이 응모되었다. 응모작품 중 입선 342점, 특선 202점, 서울시의회의장상 8점, 서울특별시장상 1점, 우수상 9점, 최우수상 1점, 대상 1점 총 564점이 선정되었다.

◎ 제36회 대한민국미술대전 공정한 심사를 위하여 1차, 2차, 3차 심사를 통해 선정하였다. 1차 심사, 2차 심사, 3차 심사는 기존과 같이 운영위원회에서 추천한 심사위원들이 심사를 하였다. 모든 심사는 심사위원회에서 심의 조정하여 운영위원장의 승인을 받아 시행하였으며, 심사는 합의제로 진행되었다.

◎ 대한민국미술대전 서예 부문 대상 수상자는 한문 접수번호 197번 양영 출품자가, 최우수상 수상자는 한문 접수번호 313번 정상숙 출품자가 심사위원의 합의에 의해 선정되었다.

◎ 우수상에는 한문 접수번호 75번 김태복 출품자, 한문 접수번호 640번 윤필란 출품자, 한문 접수번호 377번 이동민 출품자, 한문 접수번호 428번 이성배 출품자, 한문 접수번호 793번 장윤동 출품자, 한문 접수번호 215번 전봉상 출품자, 한글 접수번호 132번 김정례 출품자, 한글 접수번호 151번 김혜란 출품자, 한글 접수번호 343번 이정희 출품자가 심사위원의 합의에 의해 선정되었다.

◎ 이번 제36회 대한민국미술대전 서예 부문은 7월 23일(일)부터 8월 2일(수)까지 경기도 성남아트센터에서 전시하였으며, 시상식은 7월 24일(월) 오후 3시에 경기도 성남아트센터에서 시상하였다.

◎ 심사발표는 한국미술협회 홈페이지 (http://www.kfaa.or.kr)에서 발표되었다.

◈ 1차 심사평

한글 1차 심사위원 김단희

서예 부문 한글 1차 심사를 위촉받고 공정성을 유지하기 위해 노력하시는 주최 측의 뜻에 함께 임하는 자세로 최선을 다해 선별했습니다. 이제 발걸음을 시작하는 출품자들이 그 동안 연마해온 실력으로 최선을 다한 작품들을 보며 어떤 서체를 쓰든지 운필의 본질이 우선 되어야 한다고 믿고 있습니다. 출품자 한 사람 한 사람이 성실한 자세로 작품에 임했을 때 미술대전에 질을 좀 더 높일 수 있지 않을까 생각합니다. 출품작의 대부분이 변하지 않고 있음을 보면서 서제의 선택이나 서체, 서풍 등 다양한 분석을 통해 좀 더 폭넓은 시각으로 정진했으면 하는 욕심이 있습니다. 새로운 변화를 위해 순수한 마음으로 명적을 많이 감상하고 표현하는 경험이 필요하다고 봅니다.

한문 1차 심사위원장 전진원

제36회 대한민국미술대전은 주최 측의 고심 끝에 종전의 심사 방법과는 달리 획기적이고 과감한 시도를 한 것으로 보입니다.

한국서단의 현재를 심사현장에서 다시금 목도(目睹)하면서 한국서예가 지향해 나갈 방향에 대해 깊이 생각하는 계기가 되었습니다.

작가의 내면세계를 어떻게 표출해야 동시대의 관자(觀者)와 더불어 함께 공감하고 즐기는 '우리 시대의 글씨가 될 것인가'를 공모전 출품작을 통해 생각하며 몇 가지 언급하고자 합니다.

먼저 출품작을 일별(一瞥)해 보면, 고전을 통해 익힌 기본 위에다 자신의 개성을 어느 정도 잘 드러낸 작품과, 서법에 충실하며 전통성이 두터운 견실한 작품 등이 우선 눈길에 와 닿았습니다.

이외에 드러난 경향은 지나치게 고전을 모사하려고 한 점이 눈에 띄었습니다. 일례(一例)로 들자면 고전을 임서하거나 집자서를 창작으로 응용하는 경우 등에 있어서 '써지는 글씨'가 아닌 지나치게 박락(剝落)의 부분까지 그려내듯 닮게 하고자 애쓴 출품자가 일정수 있었습니다.

또, 출품작 중엔 기성 서가의 서풍을 그대로 모방함에 치우친 나머지 유형화가 된 작품이 상당수 차지하고 있었습니다.

이러한 현상은 사승(師承)관계로 엮여 이루어진 서단 풍토가 한국서단의 엄연한 현실로 자리하고 있기 때문일 것입니다.

어느 정도 기본 서법을 익히고 임서 능력을 배양하는 등 학서기(學書期)를 지낸 이후는 스승의 서풍으로부터 벗어나 독자적으로 좀 자유롭게 개성을 살린 작품을 구상하고 발표할 수 있어야 한다고 봅니다.

끝으로 부언(附言)하자면 서예의 저변 확장이라는 측면에서 양산(量産)된 작가 층의 아마추어화(化)가 더욱 심화되고 있다는 데 있습니다. 이러한 현상은 어떤 한 단체의 공모전에만 국한된 것이 아닌, 전국적인 한 양태이겠지만 그로 인한 폐단 또한 노정(露呈)되고 있습니다. 이러한 연유로 해서 기본이 갖춰지지 못한 출품작 또한 다수 보였습니다. 1차 심사에서는 이러한 출품작은 전적으로 선(選)에서 배제시켰습니다.

이렇게 몇 가지 출품 경향을 짚어보면서 첫 번째로 언급했던, 정법한 서법을 바탕으로 진지하게 연찬(研鑽)하는 서작가들이 상당히 많다는 데서 미술대전의 굳건한 저력을 새삼 느꼈습니다. 이들의 고전에 대한 깊이 있는 탐구와 이해력은 높이 살만하며 진지하고 굳건한 이러한 토대 위에 현시대의 미감에 어울리게 조형이념을 더하여 재해석한 작품을 도출한다면 많은 이들과 함께 공감하며 즐기는 예술·서예가 되리라 생각합니다.

이번에 시행된 획기적이고 과감한 시도를 거듭 개선 보완 한다면 그동안 참여치 않고 외면하던 많은 청년작가 그룹과 재야에서 정진하는 훌륭한 작가 군이 점차 함께하는 발표의 장(場)이 되어 가리라 믿습니다.

◈ 2차 심사평

한문 2차 심사위원장 권성하

탄핵정국 등 어수선한 사회분위기 속에서 출범한 제24대 한국미술협회 집행부가 주최한 공모전으로서 문인화 부문에 이어 두 번째로 서예부문이 개최되었습니다.

촉박한 일정에 업무 인수인계와 함께 계획된 첫 대전이라 예년에 비해 출품수가 크게 저조하지 않을까 우려하였으나 예상과는 달리 1,600여 점이 출품되었음은 공정한 심사제도와 중앙과 지방간의 불평등을 해소하고자 야심차게 출범한 새 집행부에 대한 기대가 그만큼 크다는 것을 증명하는 바라 여겨집니다.

이번 대전의 백미는 역시 1차 단독심사였습니다. 지금까지 2차에 단독심사를 하던 것을 이번에는 1차로 돌려 단독심사의 의미를 최대한 살릴 수 있도록 심사위원을 선정하였습니다. 이러한 1인 책임심사제도가 이번처럼 공정성이 유지된다면 작품만 우수하다면 수상할 수 있으므로 오로지 서예를 사랑하여 서예만을 고집하는 작가지망생들에게는 희망이 시작되었다고 해도 무방할 것입니다.

◈ 2차 심사평

2차 심사에서는 심사위원 전원의 의견을 존중하여 합의제로 입선작을 선정하였는데 대체로 무난한 과정을 거쳤습니다.

이번 집행부는 과거의 악습과 관행이라고 말하여지는 것들에서 벗어나려 많은 노력을 하였고, 이러한 노력은 심사현장 곳곳에서 볼 수 있었습니다. 이러한 노력이 쌓여서 누구나 수긍할 수 있는 심사제도가 정착된다면 서예인 끼리 서로 존중하는 서단풍토가 조성될 수 있으리라 기대합니다.

한글 2차 심사위원장 조현판

한글 서예 부분의 출품작은 예년과 비슷한 수준으로 접수되었고, 출품작은 궁체위주에서 다양한 서체로의 변환을 시도한 점이 돋보였습니다. 우수한 작품 중에서도 심사기준에 의해서 선외로 밀려난 작품이 많아서 아쉬웠고, 오탈자의 작품이 다소 있어서 출품자분들의 세심한 주의가 필요하다는 것을 지적하지 않을 수 없었습니다.

◈ 3차 심사평

한문 3차 심사위원장 윤기성

서예는 다른 분야에 비해 붓과 먹으로 표현할 수 있는 기량을 익히는 데에도 더 많은 시간과 공력을 필요로 하지만, 그것에 그치지 않고 인문학적 소양과 지식의 주변학문이 각별히 필요한 분야입니다. 이러한 이유로 감상을 함에 있어서도 표면적 아름다움 외의 깊이까지 느끼려면 감상자들도 많은 공부가 필요한 것입니다.

한 평생 서예를 해온 사람으로서 대중에게 어떤 작가의 글씨가 좋은 것인지 설명할 때 힘이 드는 것도 이러한 이유일 것입니다. 그러기에 공모전이 필요하고 공모전이 바로 서야 하는 이유입니다.

지금까지의 문제점을 세세히 살핀 새로운 집행부가 자기혁신의 의지를 가지고 시행한 첫 번째 미술대전의 서예부문 심사가 끝났습니다. 결과적으로 완전하지는 않았지만 이사장을 비롯하여 서예분과 임원들의 혁신의 의지를 느꼈습니다.

이미 마음이 떠난 이들도 다시금 희망을 갖고 도전해 보라고 권하고 싶어질 만큼 그들의 노력에 박수를 보내며 초심을 잃지 않고 완주하기를 기원하고 축원합니다.

한글 3차 심사위원장 윤춘수

작가가 작품을 통해 자기의 소리를 낸다는 것은 존중받아야 되며, 참으로 귀하고 아름다운 일입니다. 대한민국미술대전이 보다 많은 작가들의 참여로 축제의 장이 되기 위해서는 심사의 공정성이 최우선이 되어야 한다는 자세로 심사위원 전원이 합심하여 심사에 임하였습니다.

응모작의 수준은 예년에 비하여 서체별로 고르게 향상되었다는 평이고, 이를 보면 한글서예의 장래가 촉망된다고 보여집니다. 선정된 여러 작품들 중에 고전의 기본에 충실하면서도 자기 개성을 조용히 표현한 작품들이 있는 것은 참으로 반가운 일입니다.

하지만 아직도 한글서예계는 근본 없는 글씨가 난무하고, 보수성향이 짙게 남아있습니다. 법고창신의 자세로 부단한 노력을 통해 작품의 완성도를 더욱 더 높여 가면서 한글서예의 아름다움과 참된 가치를 확립하고자 끊임없이 노력해야 할 것입니다.

끝으로 수상하신 모든 분들께 축하를 드립니다.

전각 3차 심사위원장 조인선

전각에 대한 예술성과 가치에 대한 이해가 옛날과 같지 않은 현 시점에서 고독한 분야를 걷고 있는 전각 출품자들의 의지에 우선 깊은 격려를 보냅니다. 전각의 진수(眞髓)는 도필(刀筆)로 방촌(方寸)의 인면(印面)에 작가의 조형감각을 바탕으로 창작세계(世界)를 마음껏 펼치는 것입니다.

또한, 인면(印面)의 도법(刀法), 장법(章法)뿐만 아니라 변관 역시도 작가의 기량을 한껏 발휘할 수 있는 장이기도 합니다.

이번 출품(出品)된 작품(作品)들은 아직 공부과정에 있는 학인(學人)이기에 미흡한 면이 보이지만 고전을 바탕으로 연찬(硏鑽)과 창신(創新)으로 용맹정진(勇猛精進)한다면 지금보다는 이후를 기대게 하는 작품(作品)들을 볼 수 있었습니다.

앞으로 대한민국 전각예술의 무궁한 발전을 기대합니다.

구분	성명	명 제	

제36회

대한민국미술대전
The 36th Grand Art Exhibition of Korea

서예 부문

대한민국서예대상
최우수상
우수상
서울특별시장상
서울시의회의장상

Calligraphy part

故園東望路漫漫　雙袖龍鍾淚不乾
馬上相逢無紙筆　憑君傳語報平安

錄岑參先生詩逢入京使 丁酉孟夏夢話梁榮

양　영 / 잠삼 시 〈봉입경사〉

최우수상 ▶ 한문

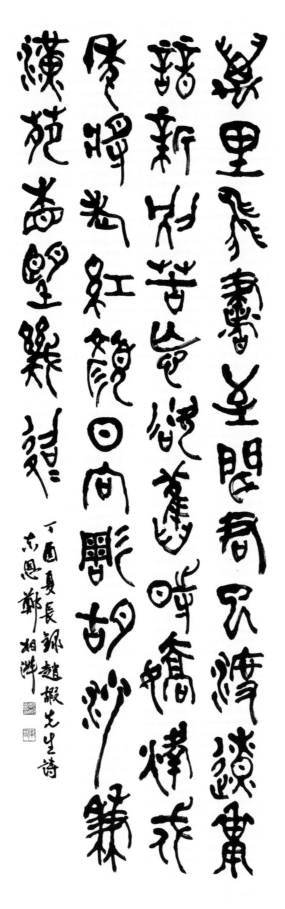

정상숙 / 조가선생 시

그대를 만나던 날은 느낌이 참 좋았습니다 착한 눈빛 해맑은 웃음 한마디의 말에도 따뜻한 배려가 담겨 있어 잠시 동안 함께 있었는데 오래 사귄 친구처럼 마음이 편안했습니다 내가 하는 말들을 웃는 얼굴로 잘 들어주고 어떤 격식이나 체면 차림 없이 있는 그대로 보여주는 솔직하고 담백함이 참으로 좋았습니다 그대 마음을 읽어주는 것 같아 둥지를 잃은 새가 새 자리를 찾은 것만 같았습니다 가끔씩 멀리 떨어져 있어도 산이 오랜만에 마음을 함께 나누고 싶은 사람을 만났습니다 사랑하는 사람에게 장미꽃 한 다발을 받은 것보다 더 행복했습니다 그대는 함께 있으면 있을수록 더 좋은 사람입니다

청우 년 여름 용혜원 님 시
일산 김정례

김 정 례 / 용혜원님 시 〈함께 있으면 좋은 사람〉

우수상 ▶ 한글

아깝다바늘이여어여쁘다바늘이여너는미묘한품질과특별한재치를가졌으니물중의명물
이요철중의쟁쟁이라민첩하고날래기는백대의협객이요굳세고곧기는만고의충절이라추
호같은부리는말하는듯하고두렷한귀는소리를듣는듯한지라능라와비단에난봉과공작을
수놓을제그민첩하고신기함은귀신이돕는듯하니어찌인력이미칠바리요오호통재라자식
이귀하나손에서놓일때도있고비복이순하나명을거스릴때있나니너의미묘한재질이나의
전후에수응함을생각하면자식에게지나고비복에게지나는지라천은으로집을하고오색으
로파란을놓아결고름에채였으니부녀의노리개라밥먹을적만저보고잠잘적만저보아널로
더불어벗이되어여름낮에주렴이며겨울밤에등잔을상대하여누비며호며감치며박으며공
그릴때에겹실을꿰었으니봉미를두르는듯땀땀이떠갈적에수미가상응하고솔솔이붙여내
매조화가무궁하다이생에백년동거하렸더니오호애재라바늘이여

하연김혜란

김혜란 / 유씨부인 조침문

회양네일흐미이마츠아드를신윤급장우듁최를고려엉니벌게이근영둥이
무수혼시절이삼월인졔화천시내길흐픙악으로버려잇다힝장을나쩔
키근적겸의막피리거빅쳔동겨티두근만폭동드러갇나안드믜디겨옥근
룰룡의초리것드며셍근스리심긴의즈자시니들을제늬으레러니보니늘
눈이로다금강우쳥의쳑학이삿기치니녈븟풍옥젹뎌꾀의츠솔을씨롯
건니호의현상이반긍의스.쏘니쎡호녜추인을밴겨쎠넘그는둣쵸향오
째항노늬아려구버벋정앙스지혈디고겨울나안을마리녀산지면무이
여괴야나븨누아어와죠화옹이헌스도헌스흘샤

동죽이졍희 [印] [印]

이 정 희 / 정철의 관동별곡 중에서

우수상 ▶ 한문

難兄難弟撥淸沐蓬樣鵝家占一匹
活計蕭條車不滿產孫頁孤地偏走
縈荊陰裏三百之黃犢坡遙二唉偬
何日爲訪携手狗妻江悒立送扁舟
丁丑立夏節書栗谷李先生詩 木泉金東福

김태복 / 송이토정지함환개천

윤필란 / 퇴계선생 시

우수상 ▶ 한문

白雲溢輕雪盈堆有信梅
花何處開消息茫然無處
問斜陽竚立獨徘徊

録牧隱先生詩 丁酉孟夏 青谷 李東敏敬書之

이동민 / 이색 선생 시

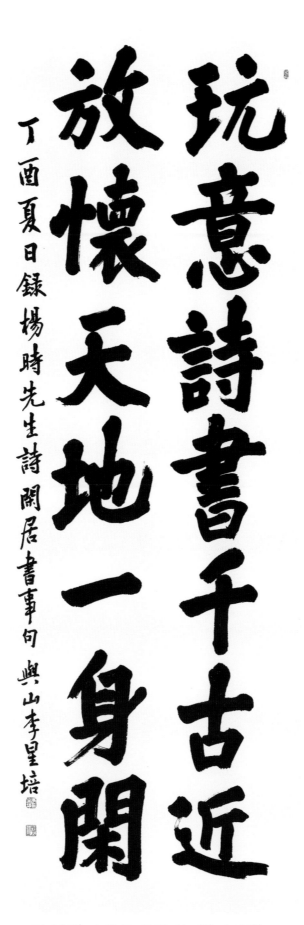

玩意詩書千古近
放懷天地一身閑
丁酉夏日録楊時先生詩閒居書事句 興山李星培

이성배 / 양시 선생 시 〈한거서사〉

우수상 ▶ 한문

幽居野興老弥清恰得新詩眼底生
風定餘花猶自落雲移少雨未全晴
墻頭粉蝶別枝去屋角錦鳩深樹鳴
齊物逍遥非我事鏡中形色甚分明

錄牧隱先生即事詩一首 丁酉初夏圓虚張胤東

장윤동 / 목은선생 시 〈즉사〉

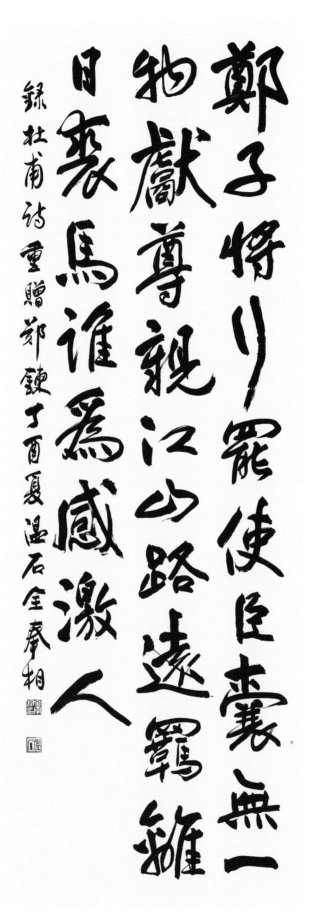

鄭子將り罷使臣裘無一物獻尊親江山路遠羈雛日裹馬誰爲感激人

錄杜甫詩重贈鄭鍊丁酉夏溫石金奉相

전봉상 / 두보 시 〈중증정련〉

서울특별시장상 ▶ 한문

偶到溪邊藉碧蕪春禽好
事勸提壺起来欲覓花開
蒙度水幽香近却無

錄益齋先生詩龍野尋春丁酉夏清峴趙南年

조남년 / 익재선생 시

구청미 / 정완영 한국화첩

서울시의회의장상 ▶ 한글

송영옥 / 낙은별곡

전태선 / 이기철 〈생의 노래〉

서울시의회의장상 ▶ 한문

朝来運神匠所竹作懸鑿制
豈規繩出功非膠漆成窮冬
回永夜遠客抱長情一點撑
燈處心肝徹底明

錄十清軒先生詩
墨山金東胤

김동윤 / 십청헌 김세필 선생 시

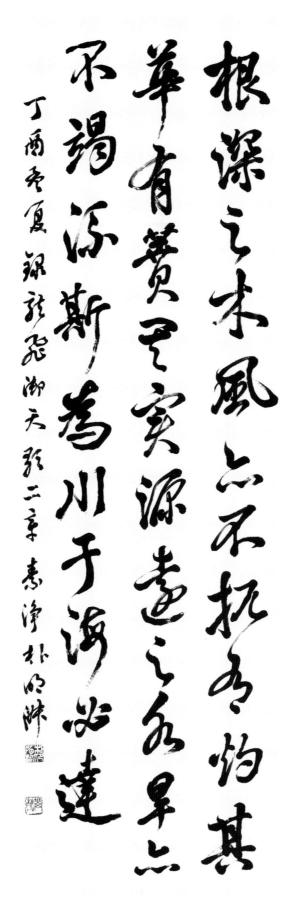

박명숙 / 용비어천가

서울시의회의장상 ▶ 한문

이봉선 / 추강선생 시 〈양양해변〉

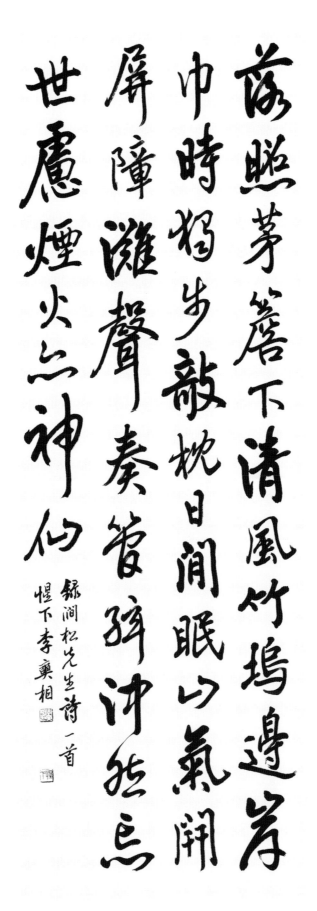

이석상 / 간송선생 시〈임거잡흥〉

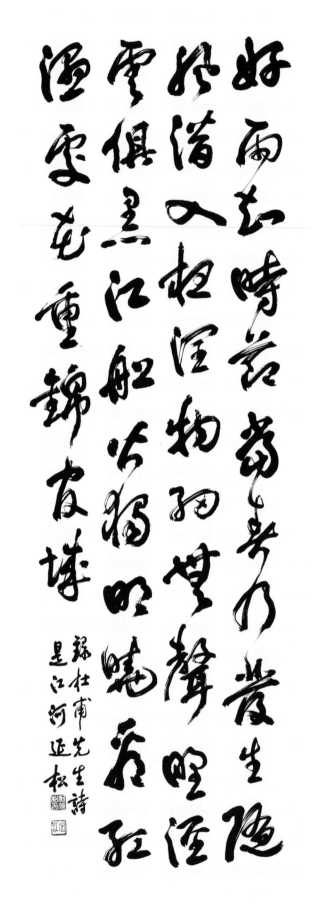

好雨知時節 當春乃發生
隨風潛入夜 潤物細無聲
野徑雲俱黑 江船火獨明
曉看紅濕處 花重錦官城

錄杜甫先生詩
星江 阿近松

하연송 / 두보선생 시 〈춘야희우〉

제36회
대한민국미술대전
The 36th Grand Art Exhibition of Korea

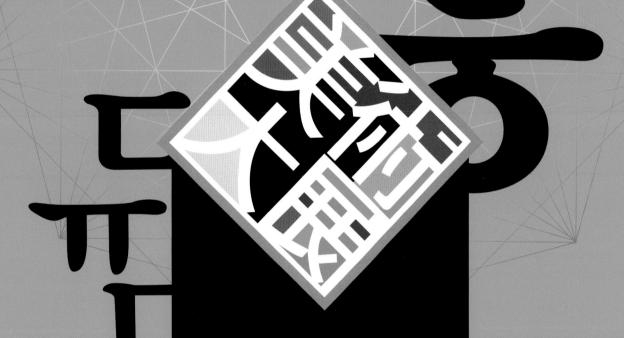

서예 부문

한 글

특 선
입 선

특 선 ▶ 한글

가을바람과아침에마치익은향기로운포도를따서술을빚었읍니다그술고이는향기는가을하늘을물들입니다그빛을엮은잎에가득히부어서님에게드리겠읍니다그는손을거쳐서오른입술을추기셔오님이여그술은한밤을지나면눈물이됩니다아한밤을지나면포도주가눈물이되지마는또한밤을지나면나의눈물이다를포도주가됩니다오오님이여

이천삼칠년 이른봄 햇볕든날 만해 한용운선생의 포도주를쓰다 아름고은숙

고은숙 / 한용운 시 〈포도주〉

희망을 이야기하면 사람들의 얼굴은 환하고 밝게 빛난다 마음이 열리고 힘이 샘솟고 용기가 생겨서 모든일에 최선을 다하고 내일을 향하여 새로운 도전을 하고 싶어 한다 어제보다 오늘을 오늘보다 내일에 펼쳐질일들을 기대하며 살아간다 땀흘리는 기쁨을알고 어떤 고통도 두려움도없 이기도하며 이겨내고 서로를 신뢰해주며 사랑을 나눌 수 있는 마음에 여유로움이 있다 희망을 이야기하면 사람들의 눈빛은빛을 발한다 머뭇거 림과 서성거림이 사라지고 리듬감과 생동감속에 유머를 만들며 열정을 다쏟아가며 뜨겁게 살기를 원한다

희망을 이야기하면 반야 김경순

김경순 / 이해인 〈희망을 이야기하면〉

특 선 ▶ 한글

삼월은 모춘이라 청명 곡우 졀후로다 춘일이 지
양호야 만물이 화창호니 백화는 만발호고 새는 쇼
리 각식이라 당젼의 쌍져비는 녯집을 차져오고

화 강의 벌나벌늘 불이 드 러 미 글 도 득 시 호 야 조 락 흥 이 사 람 홈 아 흘 긱 날 쌍 을

후 니 빅 양 나 무 셩 냅 니 나 우 로 에 간 챵 향 응 을 추 과 로 나 쳐 오 리 라 샛 병 김 도 영

김 도 영 / 농가월령가

김미경 / 선운사 동백꽃

특 선 ▶ 한글

김소진 / 유치환 작 〈춘신〉

어리석은 자와 사귀지 않고 현명한 사람들과 사귀며 존경받을 만한 사람들을 공경하는 것, 비교 님을 잘 모시고 배우자와 자식을 사랑으로 보살피며 일에 질서가 있도록 하는 것, 비난받을 만한 행동을 하지 않고 남을 돕고 바르게 행동하며 형제간에 우애하고 친척들간에 화합하는 것, 악과 불선에 들들지 않고 마음을 안정시켜 흔들들리지 않는 것 항상 겸손하고 공경하며 만족할 줄 알고 베풀 때 베풀 줄로 마음을 다스리며 사성제에 확신을 가지고 실천수행하여 깨달음을 얻는 것 이것이 최상의 행복이다

이천십칠년 최상의 행복경중에서 금진 김연화

김연화 / 최상의 행복경 중에서

원통골의 깊흔 골은 일로사 자봉을 찾아가니 그 알페 넙은 바위가 화룡소가 되어 있구나 마치 천년
어졌구나 룡아너는 늙은 룡이 굽이 굽이 서려 있는 것같은 화룡소 물이 밤맛으로 흘러 내려 넙은 바다로이
별곡은 관동팔경을 유람하고 그도 령랴산수룡경 고사룡 욱동을 읇은 가사이사 서울김영한

김영한 / 정철의 관동별곡

김향선 / 〈면앙정가〉 중에서

특 선 ▶ 한글

갈샘 박순금

박순금 / 관동별곡

푸른동해가에 푸른민족 이살고있다 태양같이 다시
솟는 영원한불사신이다 고난을박차고 일어서리
빛나는 내일이 중언하리라 산첩첩 물겹겹 아름답고
내나라여 자유와정의와사랑위에 오래거라 내역사다라
여가슴에 손 언고비는 말씀 이겨레잘살게하옵소서

이천십 칠년여름에 이은상 선생님의 푸른민족을 쓰다 형암 백상열

백상열 / 푸른 민족

특 선 ▶ 한글

내가 사람의 방언과 천사의 말을 할지라도 사랑이 업스면 소리나는 구리와 울니는 꽹과리가 되고 내가 예언하는 능이 잇서 모든 비밀과 모든 지식을 알고 또 산을 옴길만한 모든 밋음이 잇슬지라도 사랑이 업스면 내가 아모것도 아니오 내게 잇는 모든 것으로 구제하고 또 내 몸을 불살오게 내여 줄지라도 사랑이 업스면 내게 아모 유익이 업나니라 사랑은 오래 참고 사랑은 온유하며 투긔의 하는쟈가 되지 아니하며 사랑은 자랑하지 아니하며 교만하지 아니하며 무례히 행치 아니하며 자긔의 유익을 구치 아니하며 성내지 아니하며 악한 것을 생각하지 아니하며 불의를 깃버하지 아니하며 진리와 함긔 깃버하고 모든 것을 참으며 모든 것을 밋으며 모든 것을 바라며 모든 것을 견대나니라 사랑은 언제까지 떠러지지 아니하나 예언도 폐하고 방언도 긋치고 지식도 폐하리라

일천구백삼십구년 발행의 성경책에서 동녁 백윤희

백윤희 / 고린도전서 제십삼장 중에서

서정숙 / 농가월령가

특 선 ▶ 한글

신명진 / 서기이씨 봉서글

젹셩의감악산은우쟝이되여잇고두미월계나린물이룡산삼개한강되고그물줄
기흘너넉려오두지함을야강화의마리산이도슈구되여셰라하늘이니신왕도희동
의웃씀이라국호는조션이요도읍은한양이라단군의구쪽이요긔ㅅ의유푸이라의관도
화려ㅎ고문물도거룩ㅎ다여염은억만가요셩쳡은ㅅ십니라동편은죵묘되고셔편
은ㅅ직이라겹복궁창덕궁과창경궁큰뎐각이반공의소ㅅ스니만호쳔문기푸를셰
라인뎡뎐ㅅ뎐은치민ㅎ는뎡뎐이요희뎡당딕됴뎐은지밀쳐쇼도여셔라영화당
셕거각은츈당딕임ㅎ엿고옥류쳔깁푼고ㅅ별유쳔지되여셰라쥬ㄴ라뎡딕령소
못보와도녀긔로다슈원의긔화이쇼구죵의봄느졋다 한양가즁에셔 메꽃신졍순

신정순 / 한양가

특 선 ▶ 한글

안미자 / 박남수 시 〈아침 이미지〉

절기롭다 져 국화야 신긔롭다 져 국화야 락목한턴 쇼슬흔데 너 만흘노 피엿고 나 혀다 화초 만컨만은 너를 특히 ㅅ랑ㅋ 눈리 화도 화란만흐고 록음방초 번화흔야 구심츈광조흔 때를 놋이업시다 바리고 류월염턴 풍우듕에 깁히 든 잠ㅆ 쳐 나셔 만년부귀 셩흔의 운지지 엽엽번셩타가 고인갓흔말근바람츄월졍신쯰고잇셔신톄가강건흐고심긔가쳥샹

흔듸황금빅금봉흔다시봉지봉지견봉흔여머리우에이ㄴ쳐ㅅ쯰오기룰고디라가반감도나즁앙가철의약맛쳐두라오니아람흔다쳐국화야아름나온흡흔쳘긔링상안으로가스롭나봉지봉지임을을열ㄹ나룰항희웃눈구나가득흥졔깃분마음비헐것이쳔혀업다

은솔 우미경

특 선 ▶ 한글

지아비안해를어거디못ᄒᆞ면위의폐ᄒᆞ야이ᄉ러지고안해지아비를섬기디

못ᄒᆞ면의리문허져업ᄉ리ᄂᆡ두가지를비방ᄒᆞ면그ᄡᆡ미ᄒᆞᆫ가지어눌이제

군ᄌᆞ를ᄉᆞᆯ펴니ᄒᆞᆯ갓안해의가히어거ᄐᆞ리아니ᄐᆞ못ᄒᆞ며위의가히졍졔ᄐᆞ아

니ᄐᆞ못ᄒᆞᆷ을아ᄂᆞ고로그아ᄂᆞᆯ을ᄀᆞᄅᆞ쳐글과젼으로ᄡᅥ검ᄎᆞᆨᄒᆞ고ᄉᆞ못지아비를

가히셤기디아니ᄐᆞ못ᄒᆞ며네의ᄅᆞᆯ가히두디아니ᄐᆞ못ᄒᆞᆯᄉᆞᆯ을아디못ᄒᆞ야

다만사ᄂᆞ희를ᄀᆞᄅᆞ치고계집을ᄀᆞᄅᆞ치디아니ᄒᆞ니ᄯᅩᄒᆞᆫ피ᄉᆞ의혜아리매편폐

ᄐᆞ아니ᄒᆞ냐네에여ᄃᆞ럽ᄉᆞ이어든비로소ᄉᆞᆯ을ᄀᆞᄅᆞ치고열다ᄉᆞ시어든ᄒᆞᄂᆞ를

ᄂᆞ홀노가히일을노벼럽을삼디못ᄒᆞ라 신종황뎨어졔녀계셔 보배유선영

유선영 / 어제 녀계셔

석련이라 시들 수도 없는 꽃임을 밟으시고 환히 이승의 시간을 초월하신 당신이 옴기아 이렇게 가까우면서 아늘히 먼 자리에 계심이여 어느 바다 물결이 다만 당신의 발밑에라도 찰락이겠나이까 또 어느 바람결이 그가 비연 당신의 옷자락을 스치겠나이까 자브름하게 감으신 눈을 이찐 뜨실 수도 벙으러질 듯 오므린 입가의 가늘 웃음결도 이찐 영 사라질 수 없으리니 그것이 그대로 한 영원인 까닭이로라 해의 마음과 꽃이 훈향을 지니셨고 녀 항시 띄어 오는 영혼의 거울 속에 뭇 성신의 운행들을 으시며 그윽한 당신아 끔처럼 흐르는 구슬줄을 사붓이 드옵신 손가락 하나 움직이지 않으시고 당신 앞에 선 말을 잃습니다 미란 사람을 절망케 하는 것이 제 마음 놓고 죽어 가는 사람처럼 절로 쉬어지는 한숨이 있을 따름입니다 관세음보살 당신의 모습을 저만치 보노라면 어느 멍공의 솜씨인고 하는 건통 떠오르지 않습니다 다만 어리석게 하나 간절히 바라는 것은 저도 그처럼 당신을 기리는 단 한 편의 완미한 시를 쓰고 싶은 것입니다 구구절절이 당신의 지극히 높으신 덕과 고요와 평화와 미가 어리어서 한궁필의 무게를 지니도록 그리하여 저의 하찮은 이름 석 자를 붙이기엔 너무도 아득하게 영묘한 시를 박희진의 시 누리 윤애정

윤 애 경 / 박희진의 시 〈관세음 상에게〉

특 선 ▶ 한글

이 발 / 이명의 민달팽이 달생

이영희 / 김동환님 시 〈산 너머 남촌에는〉

이은영 / 퇴계선생 시

흔들리지 않고 피는 꽃이 어디 있으랴 이 세상 그 어떤 아름다운 꽃들도 다 흔들리면서 피었나니 흔들리면서 줄기를 곧게 세웠나니 흔들리지 않고 가는 사랑이 어디 있으랴 젖지 않고 피는 꽃이 어디 있으며 피었나니 이 세상 그 어떤 빛나는 꽃들도 다 젖으며 바람과 비에 젖으며 꽃잎 따뜻하게 피웠나니 젖지 않고 가는 삶이 어디 있으랴

정유년여름 도종환님의 시를쓰다 심와 장미정

장미정 / 흔들리며 피는 꽃

특 선 ▶ 한글

전연희 / 녀사서

정결한 마음으로 새해를 맞이하리라 그렇게 맞이한 이해에는 남을
미워하지 않고 하늘같이 신뢰하며 욕심없이 사랑하리라 소망은 갖
는 사람에게 복이 되고 버리는 사람에게 화가 오느니 우리 쓰득스망안
에서 살아갈 것이라 지혜로운 사람은 후회로운 삶을 살지 않고 어쩨
나 광명안에서 남을 섬기는 이치를 백으며 살아가 선한 도덕과 착
한 윤리를 위하여 이해에는 죄 섞을과 하리라 밝음과 맑음을 항상생
활속에 두라 이것을 새해의 지표로 하리라 나래정경옥 🔲🔲
🔲

정경옥 / 황금찬님의 나의 소망

특 선 ▶ 한글

정민규 / 성산별곡

정태정 / 송강 정철의 성산별곡

특 선 ▶ 한글

엇던디 날손이 셩산의 머믈며셔 셔하당 식영뎡 쥬인아 내 말듯소 인셩계간

의도 흔 일 하건마 눈 엇디 홍강슉을 가디록 나이여겨 뎌 만산듕의 뜰고아니

나시 눈고 풍근을 나시 쓸 드디 득상의 자리보아 져근 것을 안자 안자 엇디 나시 보

니 경변의 뗜늘 구름 셔쳐 집을 사마 나눈 듯드갈이 주인과 엇더 호고 창

계 히믈 결이 경곤 알피 되들어시니 연근욱움을 뇌락 셔버려 내여 닛눈듯 펴디

누듯 헌사롭도 현사울샤 산듕의 최력 업셔 수시를쯔믄겨니 눈아래 헤 긴경이

철 이 철로나니 듯거니 보거니 일만라 셩간이라 소연 차부남

차부남 / 성산별곡

최영호 / 법정스님의 글

숲에는 가을저물어끝없는시인의마음빛은 하늘에닿아푸를고햇빛따라불타는서러운풍산은 둥근달토해내고강은만리의바람머금었구나끌러 기러기로가저무는구름으로사라지는소리

정우년여름율곡선생시화석정을율어쓰라 소감 허선례

허선례 / 율곡선생 시 〈화석정〉

강미영 / 법정스님 법문집2

강민영 / 부인치가사 중에서

강판례 / 동명일기

곽동숙 / 이호우 〈달밤〉

김미경 / 이백 〈월하독작〉

김애자 / 노천명 시 〈푸른 오월〉

김옥경 / 추풍감별곡

김연숙 / 누항사

김은진 / 성경 시편 1편

김진혁 / 훈민정음 서문

김희열 / 진성기 시 〈한라산에서〉

남궁화영 / 조홍시가

사랑을다해사랑하였노라고정작할말이남아있음을알았을때당신은이미남
의사랑이되어있었다불러야할뜨거운노래를가슴으로죽이며당신은멀리로
잃어지고있었다하마곱스런눈웃음이사라지기전두고두고아름다운여인으
로만나잊어달라지만남자에게있어여자란기쁨아니면슬픔다섯손가락끝을잘
라핏물오선그어혼자라도외롭지않은밤에울어보리라울다가지쳐멍든눈흘
김으로미워서미워지도록사랑하리라한잔은떠나버린너를위하여또한잔은
이미초라해진나를위하여그리고한잔은너와의영원한사랑을위하여마지막
한잔은미리알고정하신하나님을위하여 조지훈님사모 글빛 문소영

문서영 / 무심천 (도종환 시집, 슬픔의 뿌리에서) 문소영 / 조지훈 시 〈사모〉

박 경 자 / 류시화 시 〈비 그치고〉

박 성 희 / 효우가 중에서

삼복은 시속절이오 늦득늘가절이라 원도 밧희참의 쏠ᄂ밀가라
극ᄎ호야 가요의 천신을 ᄒ깨 음식즐겨 보셔 부녀늘 허피 마라
가지김치 픗고 ᄎ약염ᄒᄂ옥수수 셰맛 ᄉᄡ일넙ᄂ 먹어 보ᄂ
장독을 살펴 보아 졔맛을 일치마 놀말 근장 싸로오 하 닉늘죽죡ᄡ
ᄂᄋ라 비 오면 넙기 신 죽록젼을 졍히 ᄒᄂ난분ᄎ합역ᄒᄋ셔 삼
구졍이 ᄒᄋᄋ 보셰 삼되 룰빅 여옥ᄀ 익ᄀ 벅 벗기리라

이쳔십 칠년 봄날 농가월령가 유월령에서 쓰다 하람 박찬희

님은 나를 영원으로 만드시니 이는 님의 기쁨이십니다 님은 이 여린
룻을 거듭비우시고 언제나 맑은 생명으로 가득채워 주십니다 이 작은
한 잎 갈대 피리를 산으로 계곡으로 님은 지니시고 영원히 새로운 가락
을 불었습니다 불사이신 님의 손길에 나의 작은 가슴은 기쁨에 넘쳐 헤
아릴수없는 소리로 외치옵니다 님의 무한한 선물은 내게로 오나 다만
아주 작은 내 두 손으로 받을뿐 많은 세월을 흘러 도 님은 끝임없이 나려
주시나 아직 채우실 자리가 님아 있습니다

타골의 기탄잘리에서 소담 박정순

박정순 / 기탄잘리1

박찬희 / 농가월령가 유월령 끝부분에서

입 선 ▶ 한글

설진숙 / 법정스님의 여보게 부처를 찾는가

성영옥 / 유안진님 글

송 다 겸 / 박재두님 시 〈우수절〉

송 순 행 / 노산 이은상 선생의 푸른 민족

엄신연 / 백발가

오순옥 / 농가월령가

오윤경 / 봉선화가

왕미숙 / 두보의 춘야희우

원종래 / 상춘곡

윤선미 / 선비 정부인 박씨유사 중에서

사람을이끄는자리에는비결이아닌진정한겸손의자세교만이
아닌바른자존감의정립이반드시필요하나스스로의가치를늘
이기위해노력하고자신이소중한만큼다른사람을인정하고틈
격있는말과행동으로스스로는낮도높여주는역지사지의
자세를갖출수있어야한다이것이바로지켜야할진정한자존감
이고사람을얻는비결이나지위가높아질수록실력보다도사람
들과의인화가진정한능력이된다

정유년 혜강 이 남 미

이남미 / 천년의 내공

윤정인 / 편지 글

입 선 ▶ 한글

들꽃을가까이볼수있다는것은나를얽어매던것들에서벗어나마음의여유를갖는것이다숲향기를온몸에받으며들꽃을바라보며그아름다움에취할수있다는것은그만큼마음이맑아졌다는것이다늘벗어나려고맘부림치면칠수록더얽매이게되는것들을을흘털어내는것이다바라보는시선이바꾸는순간생각하는것들이바뀌는순간부터우리의삶은달라지기시작한다번잡한일상에서벗어나들꽃을바라보면마음이너그러워진다 들솔이다정

잎넓은저녁으로가기위해서는이웃들이더따뜻해져야한다초승달을데리고은밤이우취부처럼대문을두드리는소리들기위해서는채소처럼푸른손으로하루를씻어놓아야한다이세상에살고싶어서별을쳐다보고이세상에살고싶어서약속도한다이슬속으로어둠이걸어들어갈때는또한번의작별이된다꽃송이가뚝뚝떨어지며완성하는이별그런이별은숭고하다사람들의이별도저러할때하루는들판처럼부유하고한해는강물처럼넉넉하다내가읽은책은모두아름다웠다내가만난사람도모두아름답다웠다나는낙화만큼희고깨끗한발로하루를건너가고싶다떨어져서도향기로운꽃잎의말로내아는사람에게상추잎같은편지를보내고싶다 이기철님시 새빛 이선옥

이 다 정 / 들 꽃 을 볼 수 있 다 는 것 은

이 선 옥 / 내가 만난 사람은 모두 아름다웠다 (이기철)

이소진 / 이황의 효우가

이은정 / 정철의 사미인곡 중에서

입 선 ▶ 한글

내죽으면한개바위가되리라아예애련에물들지않고희
로에움직이지않고비와바람에깎이는대로억년비정의
함묵에안으로만채찍질하여드디어생명도망각
하고흐르는구름머언원뢰꿈꾸어도노래하지않고두쪽
으로깨뜨려져도소리하지않는바위가되리라

청마유치환선생시바위청우년초여름날에한절이주연

문을돌려세우니곰이되었습니다허연이빨을내어보이며
억센앞발을들고달려들기에얼른문을닫았습니다문울
꾸로뒤집으니곰이되었습니다우리아이가지고노는문울
운장난감곰이되었습니다문은곰이되어금호강가과수원
주위를어슬렁대가강물에피라미뛰는저녁이되면하늘
로올라구름으로가버립니다아이가울며들어서는문옆에
는곰이한마리웅크리고앉아있었습니다아이는아직도문
으로곰을만드는줄을모릅니다

서정의문에대한기억들 청우봄날방이임순

이임순 / 문에 대한 기억2

이주연 / 바위

이화정 / 출새곡

임영란 / 세월

입 선 ▶ 한글

전준식 / 달밤

정금숙 / 사미인곡

정정순 / 법정스님 글 중에서

정태환 / 관동별곡

입 선 ▶ 한글

엇던디 날손이 성산의 머믈며셔셔 하당식영뎡듀인아내 말듯소 인성셰간
의 도호 일 하건마는 엇디 흘 강산을 가디록 나 이 여겨 젹막 산듕의 들고 아니
나시는고 송근을 다시 쓸고 듁샹의 자리 보아 져 근덧을 라 안자 엇던고 다시
보니 편편의 썬는 구름 셕셕을 집을 사마 나는 듯드는 양이 듀인과 엇더 더 흐고
창계 흰믈 결이 뎡즌 알 퍼 둘러시니 편손운금을 뉘 라 셔 버혀 내 여 닛는 듯 펴
티는 듯 헌 소 흘샤 산듕의 칙녁 업서 서 시 룰 모 르 더 니 눈 아 래 헤 틴 경
이 쳘쳘이 절로 나 니 둇거 니 보 거 니 일 마 다 션 간 이 라 성산별곡중에서죽원조윤정

조국을 인제 떠났노 파초의 꿈은 가련하다 남국을 향한
불타는 향수네의 넋은 수녀보다도 더욱 외롭구나 소낙
비를 그리는 너는 정열의 여인 나는 샘물을 길어 네 발등
에 붓는다 이제 밤이 차다 나는 또 너를 내 머리맡에 있게
하마 나는 줄게 너를 위해 종이 되리니 네의 그 드리운 치
맛자락으로 나의 겨울을 가리우자 김동명선생의시파초
정유년봄새려지규옥

조윤정 / 성산별곡 중에서 지규옥 / 김동명 시 〈파초〉

지미애 / 낙성비룡

최명자 / 밤길

최복희 / 농가월령가 3월령

최선옥 / 봉서

최은희 / 백발가

한영무 / 서기 이씨(이씨 담월 추정)의 봉서

청자빛 하늘이 육고 개인 우물 위에 그린 듯이 곱고 연푸른 창포잎에 여인네 맵시 위에

감미로운 첫여름이 흐른다 나라 잃은 곱이나 비쳐럼 있는 청오계절

의 여왕 오월의 푸른 여신 앞에 내가 왼일로 뚜색하고 외롭구나 밀물밀쳐럼 가슴

속으로 밀려드는 향수를 어찌하는수없어느면데 하늘을 볼까 고외

관길을 걸으며 생각이 무지개처럼 뻗나를 빛색 가을른 향수보나 중게

내 코를 스치고 청머리수 이뻗어 나오건길섭어 에선가 한나절 꽝이을 고나는

활나믈 호남나믿 졌가라 나믈참 나믈을 찾언잃어 버린 날이 그립지 아니한가

나의 사람아 아름나운 노래라도 보자 운노래를 부르자

운결 형성하

형성하 / 노천명 〈푸른 오월〉

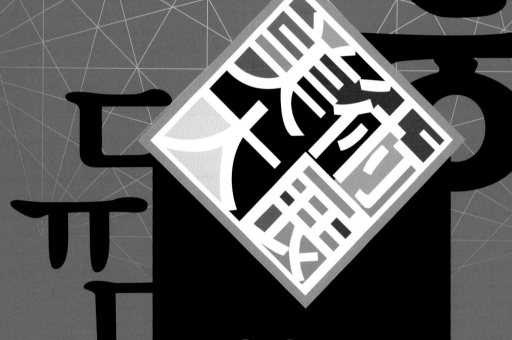

제36회
대한민국미술대전
The 36th Grand Art Exhibition of Korea

서예 부문

한문

특선
입선

특 선 ▶ 한문

강해경 / 다산선생 시

곽이순 / 매월당의 시 〈효제〉

국선영 / 매월당선생 시

권건우 / 임영 선생 시

林亭秋已晚 騷客意無窮
遠水連天碧 霜楓向日紅
山吐孤輪月 江含萬里風
塞鴻何處去 聲斷暮雲中

錄栗谷先生詩
裕仁 權奇連

권기련 / 화석정

白雲岩畔立儔姝一簇煙蘿依畫圖
麗色也知吟此有閒情長得似君無
嚬粧舍露疑垂泣醉態迎風欵待扶
吟對輿林却惆悵山中猶自辦榮枯

錄孤雲先生詩 紅葉樹 丁酉夏 同農 權暎植

권영식 / 고운선생 시 〈홍엽수〉

특 선 ▶ 한문

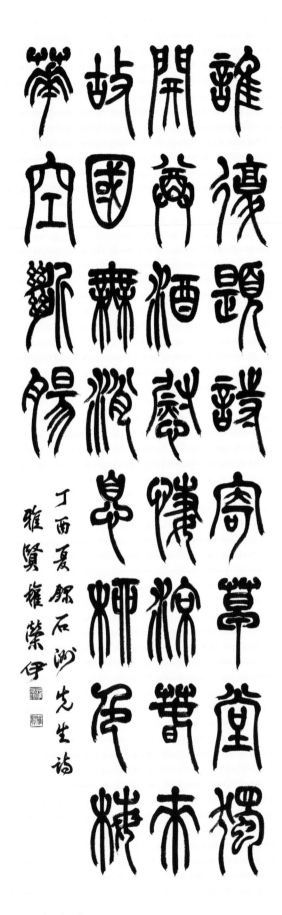

권영이 / 석주선생 시 〈인일독작〉

堅老多閒事東皐種麥忙
風揉珠穗重露猩玉種麥
入夏交穗綠將秋帶玉
田家惟曰望塑是月可
畦後荳黄長忙

白岩先生新詩 丁酉華春 之吉 市吉 庚炫

길도현 / 백암선생 시

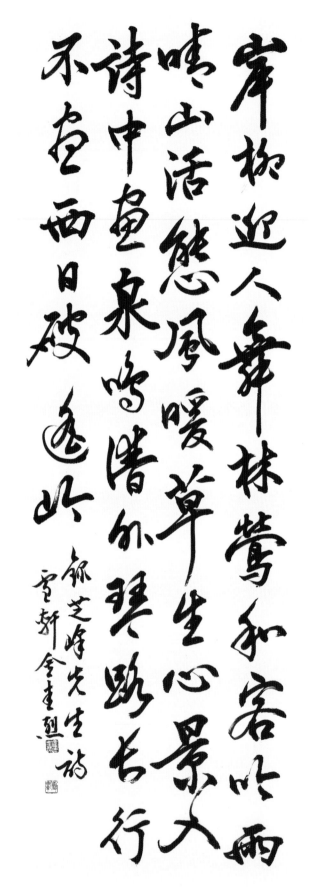

岸柳迎人舞 林鶯和客吟雨
晴山活態風暖草生心景入
詩中魚泳鳴渚柳琴鶯舌行
不盡西日破逐此

緘芝峰先生詩
雪軒 金圭烈

김규열 / 도중

風雨蕭拂釣磯渭川魚鳥

識忘機如何老作鷹揚將

空使夷齊餓採藏

書梅月堂先生詩
南猗金槿鉒

김근주 / 매월당선생 시

특 선 ▶ 한문

南郡山川美東阡歲月移却
將新婦至空意里人悲松下
来誰問莎邊坐共遲飛二點衣
雪悽愴似庫寅

錄茶山先生到荷潭詩
丁酉夏陽山金基元

김기원 / 다산선생 시 〈도하담〉

瑤琴為枕餘飛飛羅雲邀生醉時烟
柳碧濃風水轉池香孔濕司譽然鶴
促霄謹開久夢入蓬萊渡海遲偶
越灣深末又去相忘何用雨和去

錄宋翼弼先生詩 丁酉孟夏 林川金男植

김남식 / 송익필 선생 시

특 선 ▶ 한문

百歳如今醉夢間歡遊
何處不清安夜来燈火唯
君共細討幽期占晚閑

丁酉六月錄高峯先生詩雲齋金達植

김달식 / 고봉선생 시

陶丘南畔白雲深 一道蒙泉出昆岑
晚日彩禽浮水渚 東風瑤草滿巖林
自生感慨幽棲處 憂真惡脇桓暮境心
萬化窮探吾豈敢顚 將編簡諷遺音

丁酉夏日書退溪李先生詩一首 如堂金美仙

김미선 / 퇴계 이황 선생 시

특 선 ▶ 한문

何自慰幽獨蕭南塢竹自試
建溪茶無此亦今借散髮
北牕風亮木安用漉

錄容齋先生詩
丁酉夏亮澤

김복득 / 용재선생 시

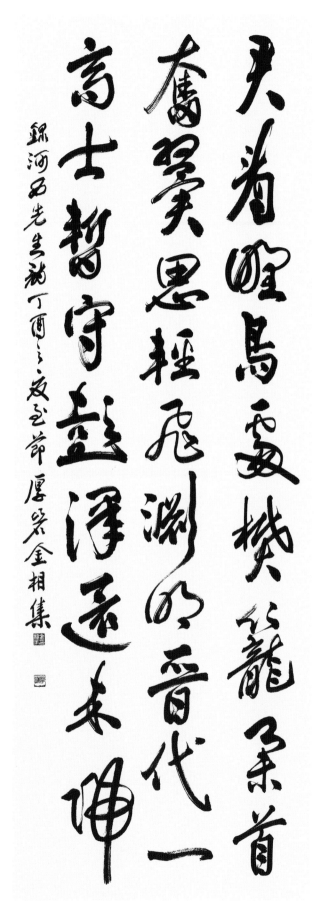

김상집 / 하서선생 시

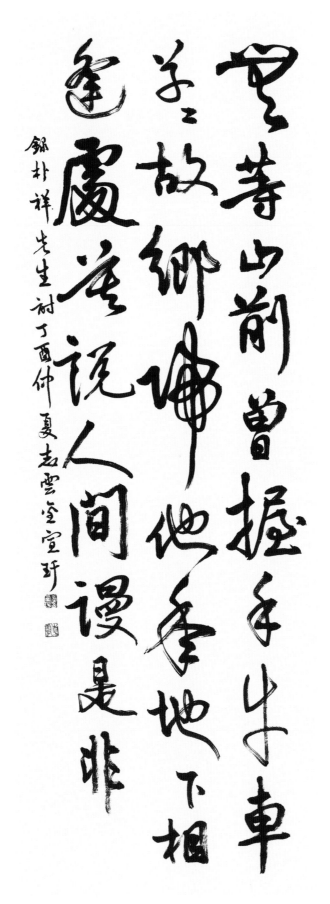

김선우 / 봉효직상 (효직 조광조의 상을 당하여)

龍泉館外曉煙消沙水澄明柳影搖
林氣乍涼猶擁蓋溪痕初落未成橋
異鄉歡樂隨僚吏客路棲遲念聖朝
約共扁舟賒月色輕騣頒趁海門潮

丁酉仲春書茶山先生詩一首和宇金琳基

김숙기 / 시신계서흥이읍재

특 선 ▶ 한문

善竹連孤竹清風灑古今清

霜圍隱節然日伯夷也石老

危橋轉血陰暮色沈丈夫多

感慨把酒詠幽襟

錄車天輅先生善竹橋詩
丁酉春雅松金淑子

김숙자 / 차천로 선생 시 〈선죽교〉

김순옥 / 매월당선생 시 〈금강전〉

특선 ▶ 한문

春風忽己近淸明細雨
霏霏晚未晴屋角杏花冊
欲遍毂枝含露向人傾

丁酉夏五節書陽村先生詩一首 貞泉金順姬

김순희 / 양촌선생 시

김승열 / 퇴계선생 시 〈월영대〉

특 선 ▶ 한문

何處逢山客乘槎海上過詩
為無盡藏酒是大方家雨後
青天遠愁来白髮多那堪舍
人頂獨立望京華 小香金雙春

김쌍춘 / 송강 선생 시

김연수 / 채근담 중

특 선 ▶ 한문

櫻桃荅發弄輕盈睡起晴
軒照眼明蚪卵異時供夏
薦闖宮深䆲暑風清

陽田金榮分

김영분 / 목은선생 시 〈앵도화를 노래하다〉

梅實迎時雨蒼茫值晚春愁
深楚猿夜夢斷越雞晨海霧
連南極江雲暗北津素衣今
盡化非為帝京塵

錄柳宗元梅雨詩
丁酉仲春農原

김용욱 / 매우

寒梅孤著可憐枝滯雨顛
風困委香擬委蒲地英狼左
勝似揚花蕩浪姿 平田 金容元

김용원 / 고분

雲嚴我卜居端爲性慵疎
林坐朋幽鳥溪行伴戲魚
閑揮花塢篲時荷藥畦鋤
自外渾無事茶餘閱古書

丁酉夏敬錄花潭徐敬德先生詩山居秀松金容姬

김용희 / 화담 서경덕 선생 시 〈산거〉

黃濁歸大堅連游遠重城砠
風一橫笛金氣與高鳴歸鴉度
晚景落鴈帶邊聲平生白
音塵別離乃復情

錄黃山谷先生詩
寧溪金元順

김원순 / 황산곡 선생 시

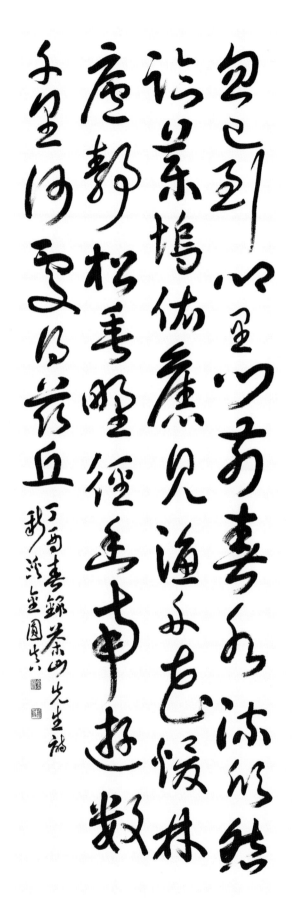

김원진 / 다산선생 시 〈환초천거〉

특 선 ▶ 한문

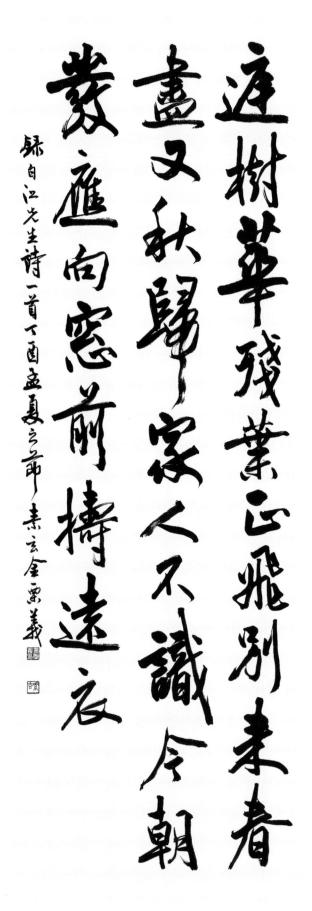

김율의 / 백강선생 시

秋陰漠漠四山空
落葉無聲滿地紅
立馬溪橋問歸路
不知身在畫圖中

丁酉夏五節畫三峯鄭先生詩省菴室銀坤

김은곤 / 방김거사야거

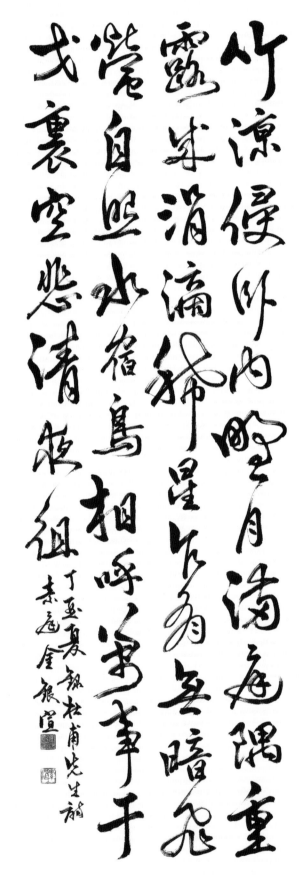

김은선 / 두보선생 시

柴扉面山開揷籬村睽隔室
中靜圖書門前閏枝屐雨餘昱
氣清溪邊人事辭時挾冊未
幽草間竹遠

錄退溪先生詩 雪岡金銀子

김은자 / 퇴계선생 시

특 선 ▶ 한문

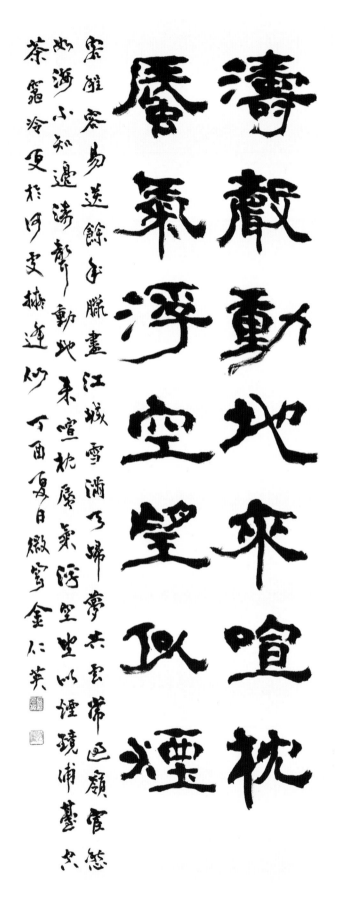

김인영 / 차강릉동헌운

獨坐無來客 空庭雨氣昏魚

搖荷葉動鵲踏樹梢翻琴潤

絃猶響爐火寒

出入終日可關門

錄徐居正先生詩一首
西湖金點辰

김점진 / 서거정 선생 시

특 선 ▶ 한문

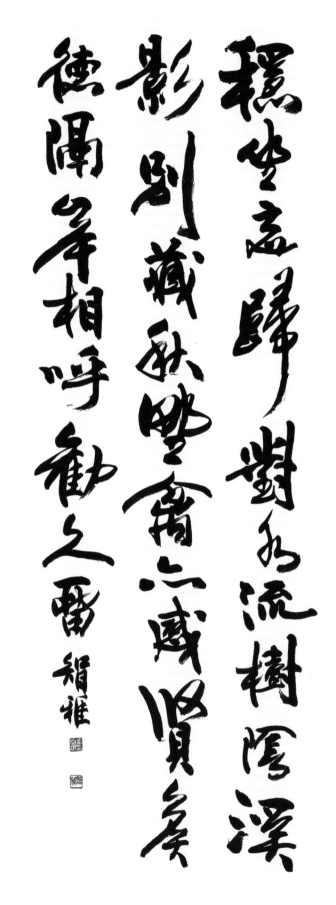

김정숙 / 은좌망귀

遠訪幽菴尋碧洞水聲激蒼巖根幽
幽響好客留古寺日斜僧開門瀟
洞煙霞紫氣鑠遠軒松柏蒼雲翻興
跡奇觀皆物外適來忘却塵間喧

雲耕谷先生詩遊道境山齋丁酉仲春 金貞喜

김정희 / 운곡선생 시 〈유도경산재〉

특 선 ▶ 한문

武陵何處在指點老槐枝踈
族情還密幽居樂未移江深
魚産呈山抱樹陰遲千里偶
然客適丁梅雨時

丁酉夏錄勉菴先生詩

椿芝金終淵

김종숙 / 면암선생 시

水貪看飛花忘却愁
思滿東流與君盡日閒臨
江上春風留客舟無窮歸

錄方澤先生詩丁酉夏無源金鍾列

김종열 / 방택선생 시

특 선 ▶ 한문

碧潭楓動魚游錦
青壁雲生鶴踏壇

退溪李先生詩云鶻㘴山裂隻篔窮半蜀水名同非偶然明滅曉簷迎海旭飄蕭晚瓦掃秋烟碧潭楓動魚游錦青壁雲生鶴踏壇更約道人携鐵笛為來吹破老龍眠 丁酉夏日於瑞石山房南窓下 鶴山 金鍾泰

김종태 / 금강정

聞說華城府嚴開鐵甕重飛
樓臨蝘蜓綺閣畫蛟龍建業
江山麗新豐草對濃寢園佳
氣盛歲植萬株松

丁酉夏錄茶山先生詩
蕙堂金鎭福

김진복 / 윤남고에게 써서 부치다

특 선 ▶ 한문

春風吹送渡頭舡 遠客行騰落九天
綾被遠移仙閣燭 荷衫猶帶御爐煙
驛高華柳留佳句 湖壩魚鰕任宿緣
莫說蛾眉終見妒 爐聖朝才學蔚群賢

丁酉夏日錄茶山先生詩作於江朝崖渡先生坐 春子

김춘자 / 다산선생 시 〈행차동작도〉

梅岑如雪雪如梅
白雪前一清
頭梅正開知是乾坤
氣也須踏霽看梅來

丁酉之秋 徐居正先生 詩 芝山 金泰幸

김태행 / 서거정 선생 시 〈매화〉

熟 水 雲 欲
酒 邊 度 說
瘦 坐 峯 春
婦 夢 影 來
自 逈 好 事
知 卷 鳥 榮
情 裏 隔 門
　 行 林 昨
　 仍 觳 夜
　 開 客 晴
　 兼 去 關

丁酉夏錄玉峯先生詩
昭湖金擇中

김택중 / 백광훈 선생 시 〈한거즉사〉

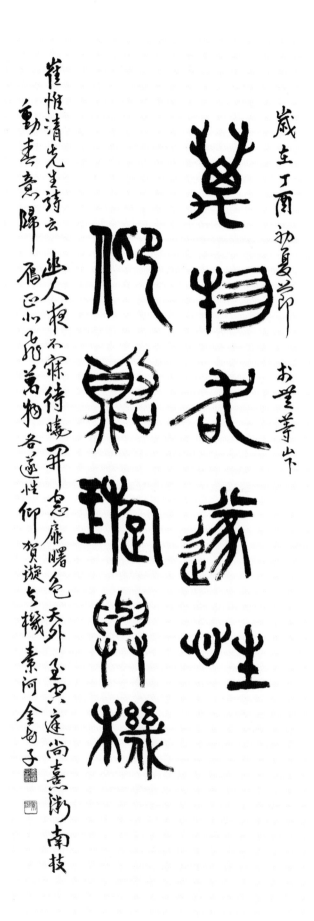

김화자 / 최유청 잡흥

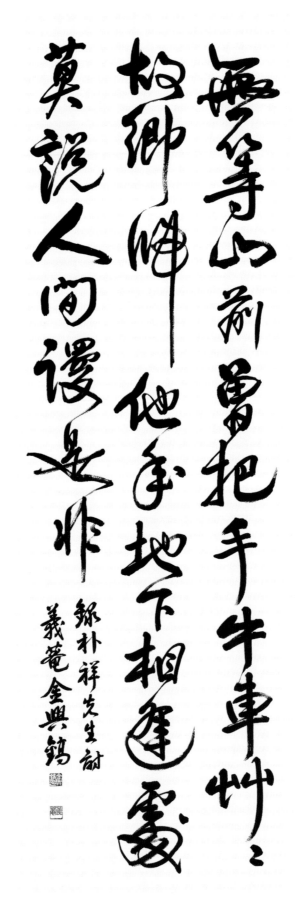

김흥호 / 박상선생 시 〈봉효직상〉

性天澄徹卽饑喰渴飲無非
康濟身心：地沈迷縱談禪
演偈總是播弄精魂

此菜根譚習一則丁酉夏至前日維泉南永錄

남영록 / 채근담구

특선 ▶ 한문

散暑知秋早愁稍感傷乱松
青蓋倒流水碧蘿長岸遠嶷
煙晧樓高散吹涼半天明月
好幽室照輝光

錄李知深先生詩
松谷柳炅昊

류경호 / 이지심 선생 시

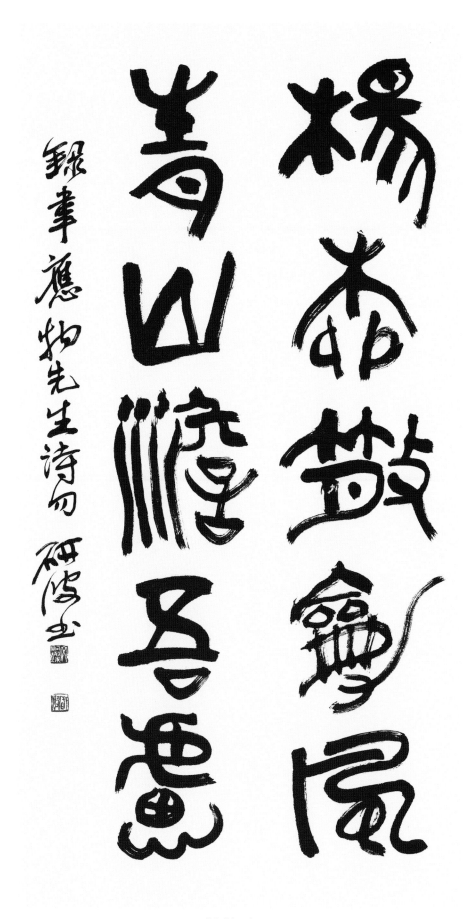

문형찬 / 동교

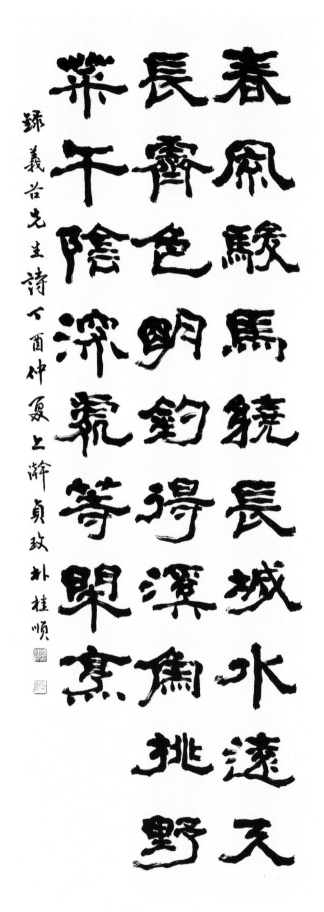

春風駿馬繞長城水遠天
長齋色明釣得溪魚挑野
菜午陰深爲等閒烹

歸義若先生詩 丁酉仲夏上澣貞玫 朴桂順

박계순 / 호가서교

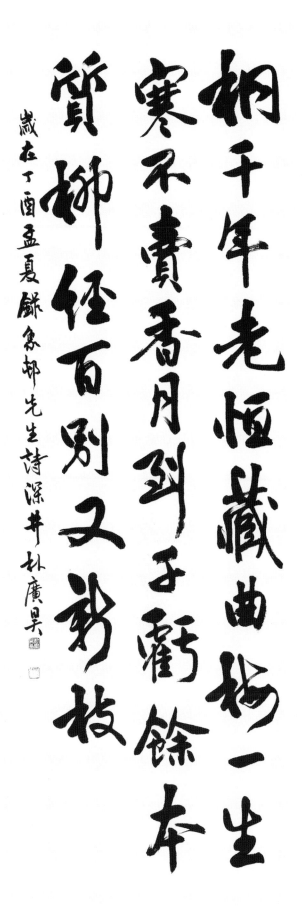

桐千年老恒藏曲
寒不賣香月到千
質栁經百別又新枝
餘本
一生

歲在丁酉孟夏錄象邨先生詩深井朴廣昊

박광호 / 상촌선생 시

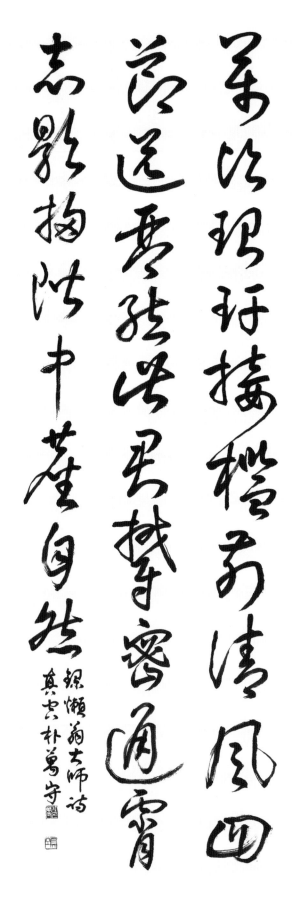

박만수 / 만경낭간

박미상 / 원진선생의 시

특 선 ▶ 한문

中歲頗好道 晚家南山陲
興來每獨往 勝事空自知
行到水窮處 坐看雲起時
偶然值林叟 談笑無還期

丁亥晚夏 銀王維先生詩 芸岡 朴美善

박미선 / 왕유선생 시

鐸鳴鍾落又竹菎鳳飛銀
山鐵壁外若人間我喜消
息會僧堂裡瀟鉢供

琴海眼禪師悟道頌 為豊朴市鎬

박시호 / 해안선사 오도송

특 선 ▶ 한문

氣盛歲植萬株松
江山麗新豐草樹濃寢園佳
樓臨螻蝀練綺閣畫蛟龍建業
聞說華城府嚴關鐵甕重飛

錄茶山先生詩
森園朴信雄

박신웅 / 다산선생 시

使君來此暫遲留遺愛南
方數十州謝眺高吟山色
好庫公淸興月波流

錄鄭道傳坐州節制樓板上次韻岩君朴龍奭

박용석 / 정도전 시 〈광주절제루판상차운〉

曉夢回淸饌空簾滿院春晴
燼孤坐佛前月獨歸人馬踏
林色落夜沾草露新前溪鳴
烟多以訴窓末頻

丁酉夏錄靜觀齋先生詩
艸窓朴龍水

박용수 / 정관재 선생 시

思開嵐新
苦太經滄
西晚經過
風綠地九
木酒如月
葉酌今潮
鳴便夢落
　盈想晚
　千情波
　里黃明
　相華前

素田朴昌珉

박창민 / 하서선생 시 〈증중원시무숙〉

특 선 ▶ 한문

為霜中菊金英摘滿觴清
香添酒味秀色潤詩腸元亮
尋常採靈均造次嘗何如情
話蒙詩酒兩逢場

丁酉仲夏錄栗谷先生詩 清谷方英辰

방영진 / 율곡선생 시〈범국〉

薄醉排炎瘴長風憶水亭性
豪憐摯鳥身繫羨浮萍病習
張攄論飢抛陸羽經鄉愁興
國計朝暮視滄溟

丁酉夏錄茶山先生詩 德山裵鍾南

배종남 / 다산선생 시

특 선 ▶ 한문

新春仍客寄佳節迫花朝歲

月供愁疾琴書破寂寥庭宇虛

生樹藾風煖聽禽謠郤喜逍

遙地春來物色饒

錄象村先生新春詩
丁酉孟亥仙菴邊麟久

변인구 / 상촌선생 신춘시

서영희 / 총석정차락성사운

冷屋溪橋畔春雲演漾新乳
雞時獨語睡鴨故相馴漸與
興居懶邦堪薦謂頻深憇達
素志書帙育棲塵

丁酉夏茶山先生詩
未汕芳喜國

석희국 / 춘운

空門本絶去来想臨別何
湏更黯然莫恐紅塵随白
足洗廻還有出山泉

錄白雲先生詩 玉堂 成英蘭

성영란 / 백운선생 시

畔鑿何年代 三寰對七峯一鳥
呼窓外升雲 宿檻前松日轉
巖猶靜去深暝二濃晩鷄聲
斷處童子讀中庸

球淸堂先生詩 丁酉夏 善和 孫富子

손부자 / 과현산화촌

송동철 / 용문선생 시

雲想衣裳花想容
春風拂檻露華濃
若非群玉山頭見
會向瑤臺月下逢

丁酉仲夏錄李白先生詩如苑宋光禮

송둘례 / 이백 시 〈청평조사기일〉

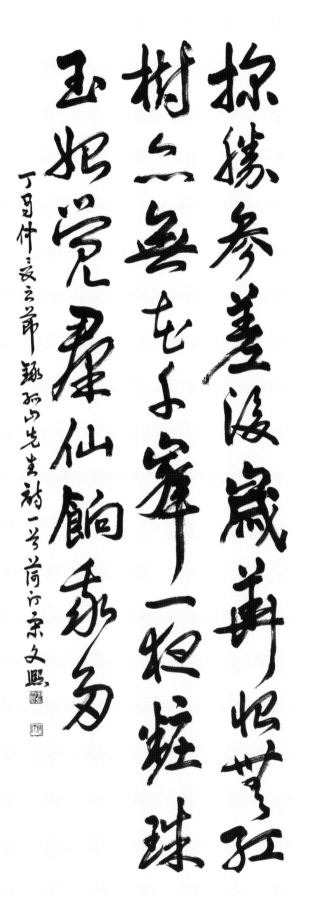

송문희 / 고산선생 시

특 선 ▶ 한문

茅齋連竹逕秋日艶晴暉果
熟擎枝重瓜寒著蔓稀遊蜂
飛不定閒鴨睡相依頗識身
心靜棲遲願不違

學里宋玉子

송옥자 / 서거정 선생 시

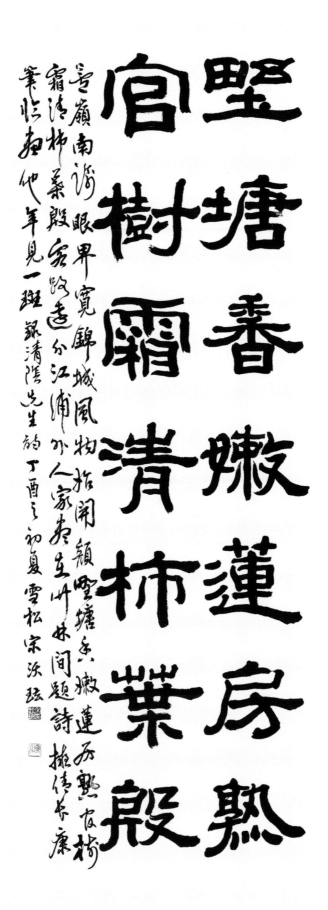

송옥현 / 청음선생 시

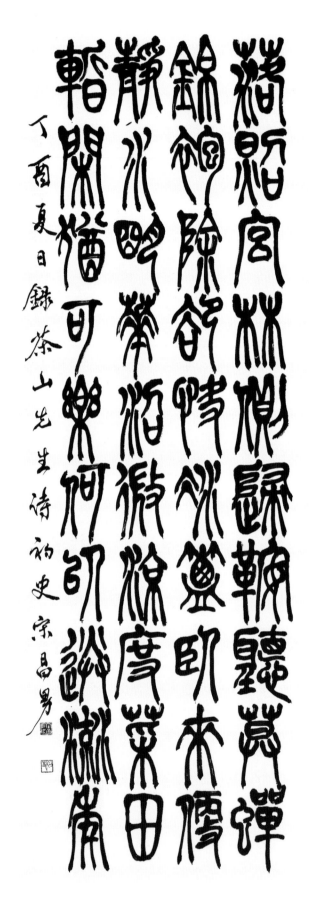

송 창 남 / 말미를 얻어 집에 돌아와 짓다(첨가환가작)

昔在文陣間爭名勇先購吾
嘗避銳鋒君亦飽毒手如今
厭邪楯相逢但呼酒宜停雙
鳥鳴須念兩而鬪

魯境宋致宇

송치우 / 이인로 선생 시

특 선 ▶ 한문

송현호 / 매월당선생 시 〈귀안〉

신백녕 / 두보 시 〈야망〉

신일재 / 증인상인

신정희 / 습득 시

특 선 ▶ 한문

朝来微雨洗輕塵煙樹
舊、霽色新借問高唐何
處是群蘿深鎖洞中春

錄仙源先生止題詩一首丁酉夏途庸沈大燮

심대섭 / 선원선생 망제시

獨掩聞靜不如吾
經層浪山高歷畏途城西門
情求別語得意向傭區海闊
爲謝新東伯來尋病判樞多

丁酉季春鄭太和先生詩
院南安男淑

안남숙 / 정태화 선생 시 〈별관동백〉

안종순 / 안성선생 시 〈과장연〉

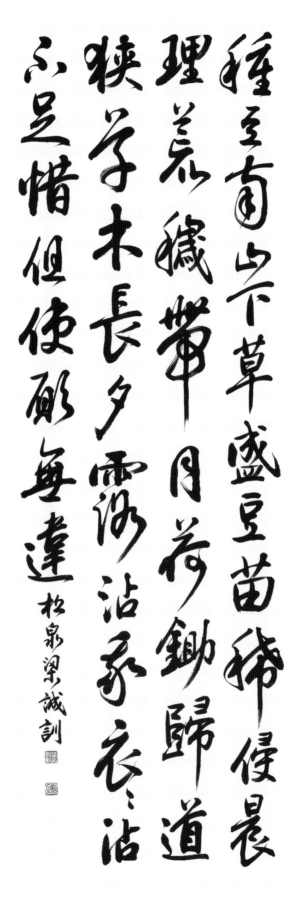

양성훈 / 귀전원거

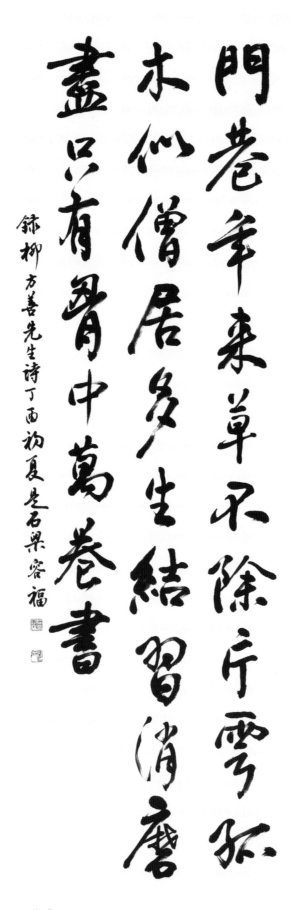

門巷年來草不除斤雲孤
木似僧居多生結習消磨
盡只有胷中萬卷書

錄柳方善先生詩丁酉初夏 書石梁容福

양용복 / 유방선시 〈즉사〉 (만권서)

象島寒巖積翠侵石堂
廣奧石龕陰尚憶龍天聽
泫日雨花落徧碧潭深

錄遊印度孟遙象島佛舊石窟忍爵渠濱鎬

양찬호 / 강유위 선생 시

樽春新庫白
酒天開也
重樹府詩
與江俊無
細東逸敵
論日鮑飄
文暮參然
雲軍思
何渭不
時北群
一清

丁酉初夏錄杜甫詩
又石梁熙玉

양희옥 / 봄에 이백을 생각하며 (춘일억이백)

煖風吹髮度芳池二上橫
笻獨坐遲老滑禽簧無
惢廬嫩黃楓葉勝紅時

錄茶山先生詩池上絕句青黙嚴守岑

엄수잠 / 지상절구 (다산 시)

思殺孤眠憂殘燈惜歲闌寧
甘永夜苦盞損少年歡雪屋
全家寐晨食徹骨寒吾裏尓
高枕朝起取詩看

錄茶山先生詩
智堂呂寅熙

여인희 / 다산선생 시

催進黃花酒欣開白板扉堅
泥粘敝屨城雪點寒衣困跡
憐嚴助奇中見陸機倦游都
是客留濡莫言歸

丁亥夏日書茶山先生詩
文為吳京子

오경자 / 다산선생 시

특 선 ▶ 한문

오창림 / 종남별업

우송자 / 손과정 서보 절임

우종숙 / 고죽선생 시

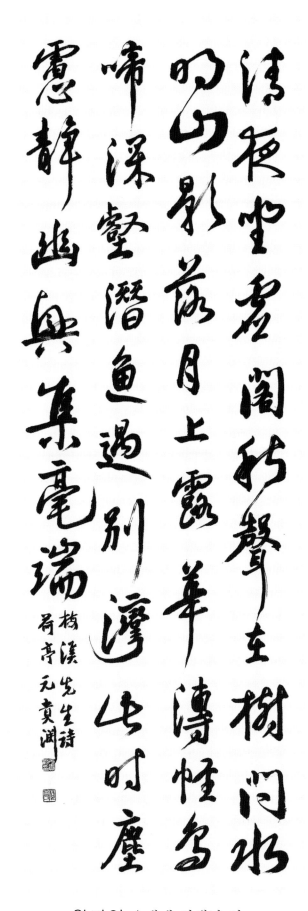

원귀연 / 매계 선생님 시

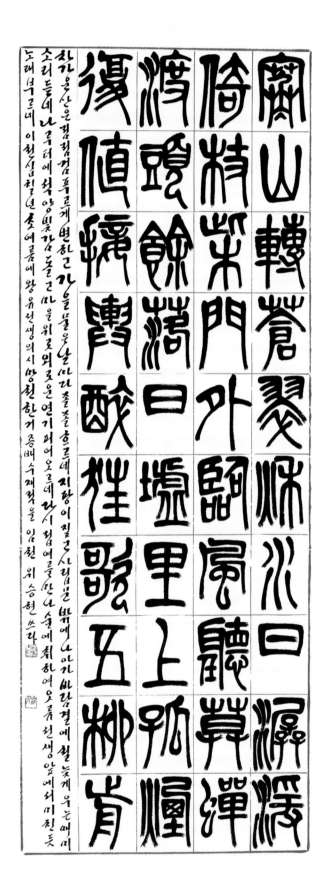

위승현 / 망천한거 증배수재적

君歌我嘯上雲屬李白
桃紅萬封與如此鳳光
如比樂事長醉太平榼

錄朴文秀先生詩丁酉夏日春岡魏全燧

위전환 / 박문수 선생 시

특선 ▶ 한문

自靜其心延壽命
無求於物長精神

丁酉初夏之節

曾嵒劉炳洙

유병수 / 불출문중1수 (백낙천 시)

葉落山容瘦江寒鴈影疎客
心南與北世事卷還舒寂寞
唯存道平生誤信書煙霞長
滿眼不必恨孤居

丁酉立夏節佳日
戊丁劉永坡

유영준 / 상촌선생 시

특 선 ▶ 한문

유용숙 / 혜원법사 시 〈유려산〉

嵤蔓滿目恨難窮桐竹居然廓太空
敢撥祥琴笛日月倦將希瑟答書風
眼青岸壑畊撫侶髮白江湖戰伐中
入夜村燈多芙語爨圓恩詔下函東

육심호 / 매천선생 시

윤연자 / 문경보 춘효독망

윤재동 / 만촌우후

林亭秋已晚騷客意無窮
水連天碧霜楓向日紅山吐孤
輪月江含萬里風塞鴻何處
去聲斷暮雲中

栗谷先生詩花石亭
惺山尹種植

윤종식 / 율곡선생 시 〈화석정〉

聞說華城府嚴關鐵甕重飛
樓臨蛺蝶綺閣畫蛟龍建業
江凶麗新豐草樹濃寰園佳
氣盛歲檀萬株松

丁酉夏錄茶山先生詩
常花齋李炅美

이경미 / 다산선생 시

金剛仙種去經秀稱入銀臺傷玉槳
名羨芳季却耐久色同四首見凌寒
碧根屈餘添人巧細葉低枝搖地團
想得淸宵香更別一庭皎月露漙漙

丁酉孟夏書東皋崔堂先生詩萬年香
弘國李京子

이경자 / 만년향



이광준 / 다산선생 시

특 선 ▶ 한문

霜林開過畫佛宇歸塵區
瞥旨烟車牧山巖源外糟
鳳末官經僧喜越清瀨
引與談禪興瀨鍾聖倚糧

丁酉夏月錄秋江先生詩次子陽書壁上韻又玄李東河

이동하 / 추강선생 시 〈차자척서벽상운〉

雨過青山遠峽微沙禽飛
盡暮雲歸林泉自是風塵
水開把漁竿坐釣磯

録芝山先生詩 丁酉季夏 八瀞 水泉 李明洙

이명숙 / 지산선생 시

특 선 ▶ 한문

이 명 희 / 명미당선생 시 〈월야어지상작〉

水陸草木之花，可愛者甚蕃。晉陶淵明獨愛菊。自李唐來，世人甚愛牡丹。予獨愛蓮之出淤泥而不染，濯清漣而不妖，中通外直，不蔓不枝，香遠益清，亭亭淨植，可遠觀而不可褻玩焉。予謂菊，花之隱逸者也；牡丹，花之富貴者也；蓮，花之君子者也。噫！菊之愛，陶後鮮有聞。蓮之愛，同予者何人？牡丹之愛，宜乎眾矣。

丁酉夏至前三日 錄周敦頤先生愛蓮說 章四 李美淋

이미숙 / 애련설

특 선 ▶ 한문

願言扁利門不使損遺體爭
奈探珠眷輕生入海度身榮
塵易染心坵兆難洗源泊與
誰論世題者甘醴

錄孤雲先生詩
隱岩李寶漢

이보한 / 우흥

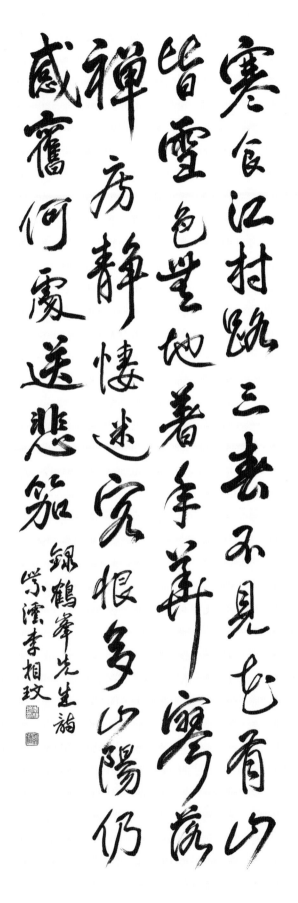

寒食江村路 三春不見花 皆雲色豈地 著手寒雪崖 禪房靜悽迷 窛恨多山陽仍 感舊何震送悲笳

鶴峯先生韻
榮灅李相玫

이상민 / 학봉선생 시

특선 ▶ 한문

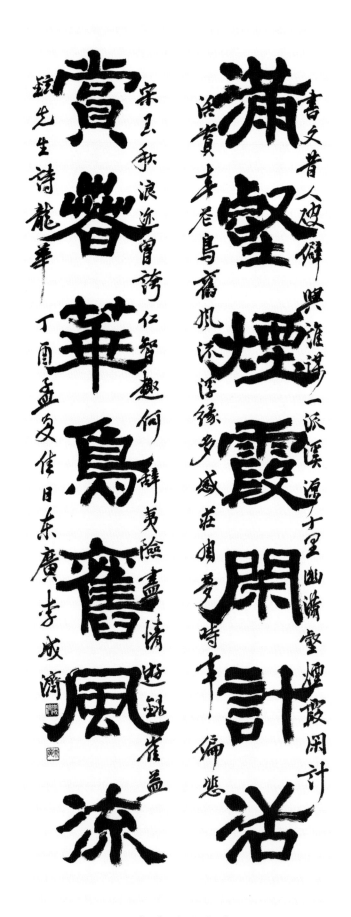

이성제 / 용화

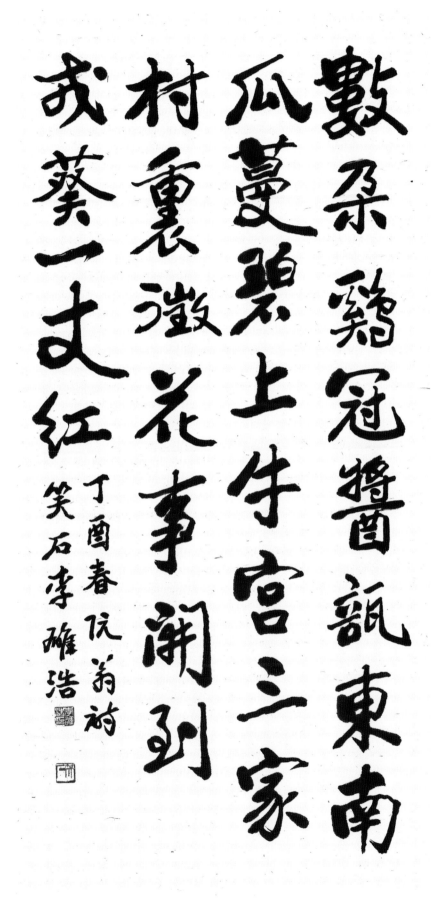

이웅호 / 완옹 시

특 선 ▶ 한문

桃李芳華能幾時無
情風雨謝繁枝要看
留得長春意須待氷
霜凜冽時

丁酉夏池軒李渭蓮

이위연 / 매월당 시 〈종죽〉

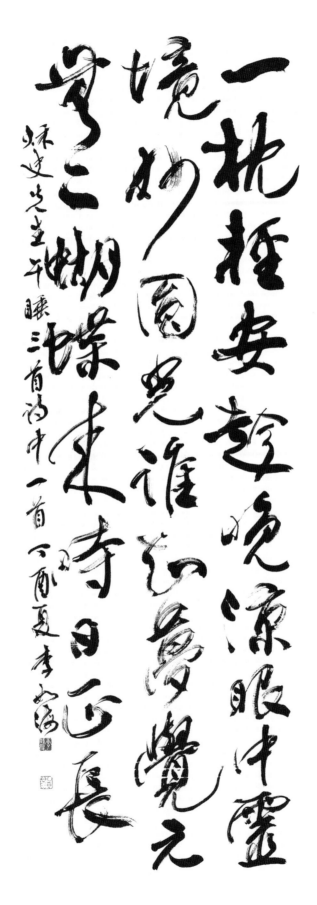

이재득 / 추사선생 시 〈午睡三首中一首〉

특 선 ▶ 한문

이재민 / 다산선생 시

世間狃富不知貧藏踪幽

谷耳聾人猶有乾坤無厚

薄數椽茅屋亦青春

丁酉季春錄 敏夫先生詩 茂原 李貞吉

이정길 / 묘부선생 시

특 선 ▶ 한문

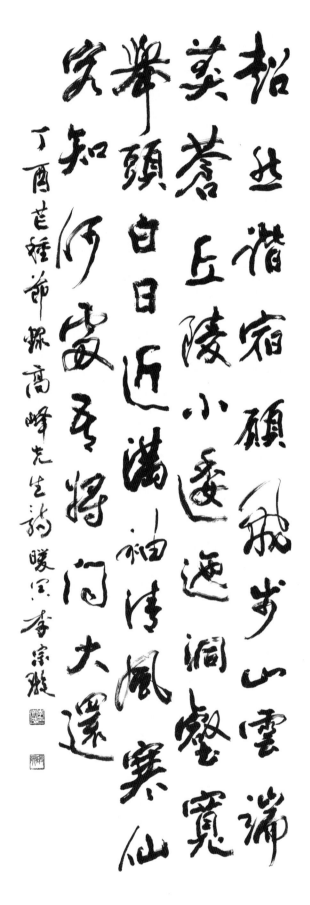

이종선 / 고봉선생 시 〈숙증봉암〉

國破山河在　城春草木深
感時花濺淚　恨別鳥驚心
烽火連三月　家書抵萬金
白頭搔更短　渾欲不勝簪

錄杜甫先生詩春望
芝田李知姸

이지연 / 두보선생 시 〈춘망〉

특 선 ▶ 한문

이필연 / 매월당 〈산북〉

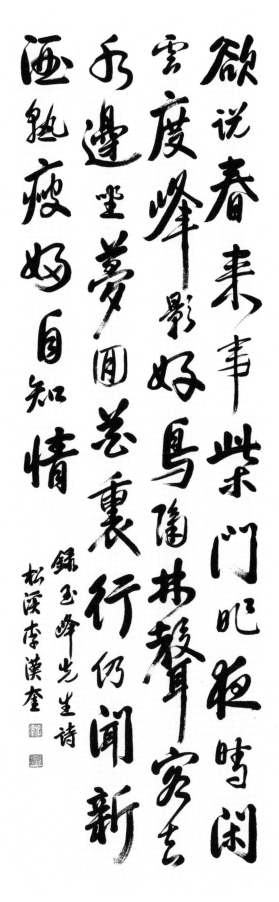

欲說春來事 榮門臥夜時閑
雲度峰影好 鳥隨林聲寬容
秀邊坐夢圓 羹裏行仍聞新
酒熟痩妈自知情

錄玉峰先生詩
松溪李漢奎

이한규 / 만흥

특 선 ▶ 한문

水滴銅龍漏刻長畫堂高睡小淒涼
雖懷不負丹心興異境初移玉枕傍
竹屋蕭踈深洞靜桃花掩映半溪香
覺來物色依然是誰道神仙曠緲茫

丁酉小滿節鄒徐居正先生詩又耕林美煥

임미환 / 서거정 시 〈몽도원도〉

龍門山色碧稜嶒　寺左寒煙第幾層
老崔獨樓架嶺月清　泉隙澆帚溪藤
鍾聲走杜曾深省　波影神魚已上騰
我欲駕風凌絶頂　白雲堆裏費青滕

丁酉仲春　梅月堂　金時習先生詩　龍門山　丹靑林承述

임승술 / 매월당 김시습 선생 시 〈용문산〉

특 선 ▶ 한문

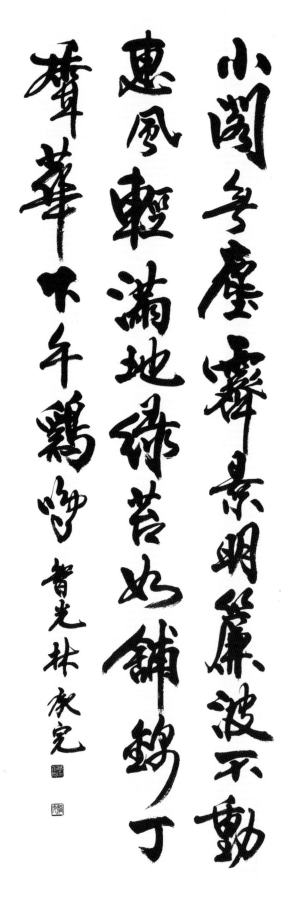

임승완 / 우제

青山盡靈有榮庭籬落蕱
儦近翠激惟有春光貧
不棄弱花稚柳弄晴暉

錄文昌圭先生詩丁酉春分節臨南林定澤

임정택 / 문창규 선생 시〈문봉유거〉

특 선 ▶ 한문

城南有池
池山幽
館滿
即眼履
僂蒼紅
家恨塵
滿栽白

丁酉夏錄稼亭先生詩
怡庭 金興洙

전희숙 / 가정 이곡 선생 시

茅屋有灣碕深水灣
晴日暖風生麥氣
兩陂晴日暖風生麥氣
綠陰幽草勝華時

丁酉夏書半山詩
艸堂鄭斗根

정두근 / 초하즉사

특 선 ▶ 한문

誰道華無主龍顔日賜親也
應迎早夏獨自殿餘春午睡
風吹覺晨粧雨洗新宮娥莫
相姤雖似竟非眞

錄趙通先生芍藥詩
雲卿 鄭芙蓮

정부련 / 조통선생 시 〈작약〉

別去梅初落重末我復遲前
冰憐委地飄玉恨虛枝妙韻
森餘想孤風宛在詩子成如末
賓和鼎新詎深期雅田丁順禮

정순례 / 차운김신중락매

積雪經寒凜狂濤涉險難東
來今爕曰南去漸無山官柳
綠相倚堅華紅未殘書生木
榮美猷馬向天開

丁酉孟春六旎
琴堂鄭順愛

정순섭 / 제교역의 벽에 쓰다

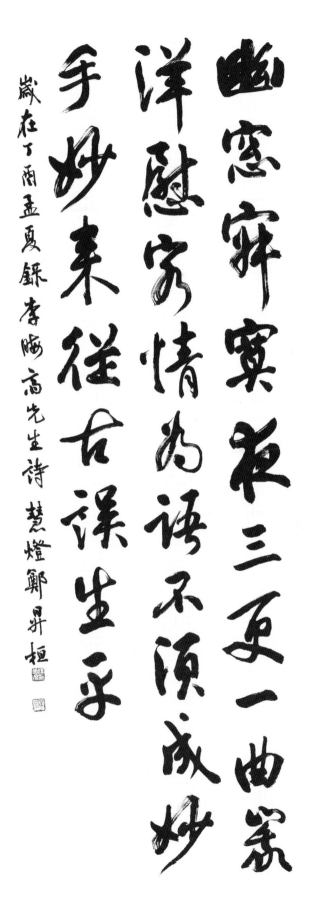

幽窓靜寐三夏一曲
洋慰客情爲語不須成妙
手妙来従古謀生乎

歲在丁酉孟夏錄李晦高先生詩 慧燈鄭昇桓

정승환 / 이회재 선생 시

蓮峰擁翠屛玉澗鳴素琴
超遙絕塵想淸淨諧夙心

山中日亭午萬籟生秋陰松林開寶刹籬逕深復深蓮峯擁翠屛玉

澗鳴素琴超遙絕塵想淸淨諧夙心曾閱古僊子遨遊雲岑佇立
里紫霄如聆鳳簫音晳借禪楊眠還期逈夢尋松雨忽驚覺景物
方蕭森石龍門先生詩 丁酉季夏心圓鄭坐利慈

정애리자 / 마하연 차간적관운

人心之動因言以宣發禁躁妄內斯靜
專劫是樞機興戎出好吉凶榮辱惟其
所召傷易則誕傷煩則支己肆物忤出
悖來違非法不道欽哉訓辭

丁酉初夏敬錄程正叔先生言箴葆惠趙光福

조광복 / 정정숙 선생 〈언잠〉

특 선 ▶ 한문

國事蒼黃日誰能李郭忠去
邦存大計恢復仗諸公痛哭
關山月傷心鴨水風朝臣令
日後尚可更西東

丁酉清明節
景園趙吉濟

조길제 / 용만서사

旅館無良伴 凝情自悄然
寒燈思舊事 斷雁警愁眠
遠夢歸侵曉 家書到隔年
滄江好煙月 門繫釣魚船

丁酉夏錄杜牧先生詩 文齋趙武行

조무연 / 두목 시 〈여관〉

특선 ▶ 한문

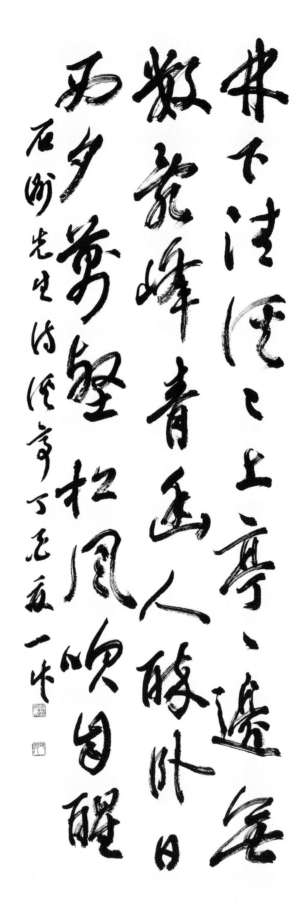

조정수 / 계정

軍城夜禁樂飲酒每題詩坐
穩吟難盡寒多醉較遲遠鐘
驚漏壓微月被燈欺此會誠
堪惜天明是別離

丁酉夏長錄姚合先生詩
旦松 趙燦來

조 찬 래 / 요합선생 시 〈군성야회〉

遙生月新
地樹供春
春藾愁仍
來風痾客
物煖琴寄
色聽書佳
饒禽破節
　謠窳迫
　却庭華
　喜朝
　逍歲

丁酉李泉象村先生詩
大元曹海萬

조해만 / 상촌선생 시 〈신춘〉

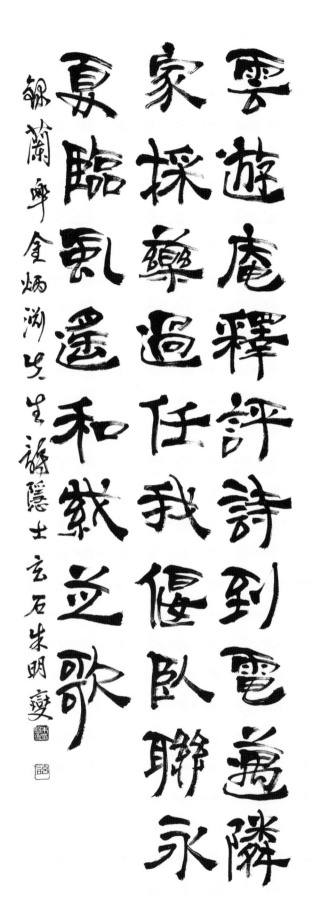

雲遊庵釋許詩到電邊隣
家採藥過任我優臥聯永
夏臨氣遙和戴近歌

주명섭 / 은사

一種靈根傍石栽開華結
子絕安排璣珠腹滿無人
識直到紅時嘴自開

禪宗雜詩 石榴
古恩 池成龍

지성룡 / 선종 잡시 〈석류〉

風雨蕭蕭燭影微客愁中

夜獨傷時天涯襟抱憑

誰展耿耿丹衷只自知

歲在丁酉孟夏錄李睟高先生詩清溪池硏變

지안섭 / 이회재 선생 시

특 선 ▶ 한문

차경숙 / 봉

鳥厭睿昔
鳴矛避左
須楯毗文
念相鋒陣
兩逢君間
弗但木爭
鬪呼酏名
　　酒毒勇
　　宜手先
　　得如購
　　雙今吾

丁酉錄李仁老先生詩
蓮池車明順

차명순 / 이인로 선생 시

특 선 ▶ 한문

風林纖月落衣露淨琴張暗
水添花径春星帶草堂撿書
燒燭短看劒引杯長詩罷聞
吳詠扁舟意不忘

杜甫 詩 夜宴左氏莊
沖谷 車章銖

차장수 / 두보 시 〈야연좌씨장〉

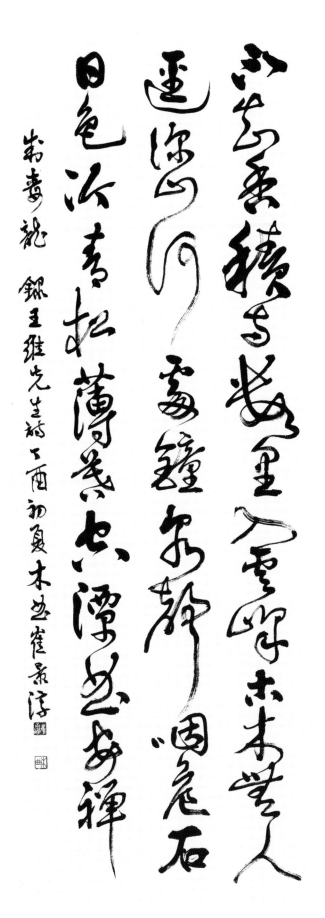

최경순 / 과향적사

平生交義最情親末路相看意更真
叱馭嶺雲君信命閉門秋草我忘貧
年華晚晚驚衰鬂樽酒携分惜此辰
瓊樹相思何日見銀鉤數字莫辭頻

丁百仲夏錄思菴先生詩送許曄出尹鷄林一首睿苑崔京姬

최경희 / 사암선생 시 〈송허엽출윤계림일수〉

乍晴還雨雨還晴天道猶然況世情
譽我便是還毀我逃名却自為求名
花開花謝春何管雲去雲来山不爭
寄語世人須記憶取歡無處得平生

丁酉春敬錄梅月堂先生詩乍晴乍雨沙湖崔洛正

최낙정 / 매월당 김시습 선생 시

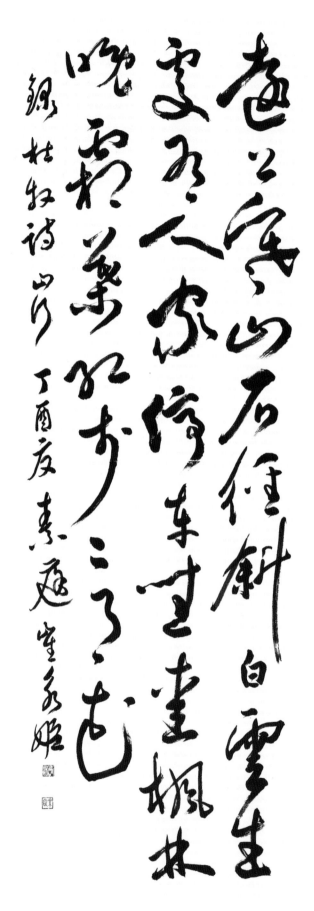

최영희 / 산행

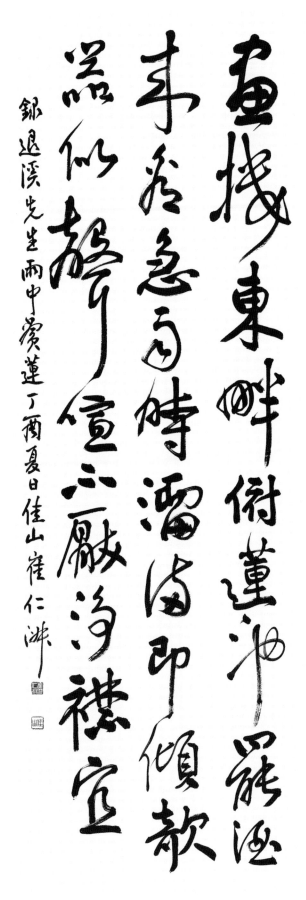

최인숙 / 우중상련

특 선 ▶ 한문

眇然一室散山菁華古松青上眉宇

濶江西家沘潜荇桼元祐飛人詩以突

孫違葦三壽手卓孤折玘百瘇甘

紅霞味笑佳香藥眞圖生芳旬記

丁亥友禄阮堂先生韵館黄后園一芳芸株崇仁淑

최인숙 / 완당선생 시 〈증황치원〉

落日隘江盧渚秋芝唳怡不
成揚帆過聊化伴鑿曉丘望
懷高志詩書惜壯年名場小湖
失空被弱壽憐

丁酉端甘茶山先生詩一首
艸廬崔埈龍

최준용 / 추일승주출두모포

楊柳交陰蒙亭臺曲沼邊廢
書要省事謝囂帕妨眠自在
真為樂誰言別有仙晚來微
雨過高枕聽風泉

錄象村先生困居雜興詩
丁酉孟夏祐正崔昌極

최창식 / 상촌선생 시 〈잡흥시〉

盡不見蟠桃著子時
髪鬪虵龜空餐雲母連山
跨歷商周看盛衰欷將齒

錄蘇東坡先生詩彭祖廟海潭崔昌殷

최창은 / 팽조묘

특 선 ▶ 한문

絶域蓉題盡邊城雨送涼落
殘千樹艷雷得數枝黃嫩業故
承朝露朗霞護曉粧移床故
相近拂袖有餘香

錄忍齋先生詩 丁酉夏
道軒 崔鈺珠

최현구 / 인재선생 시

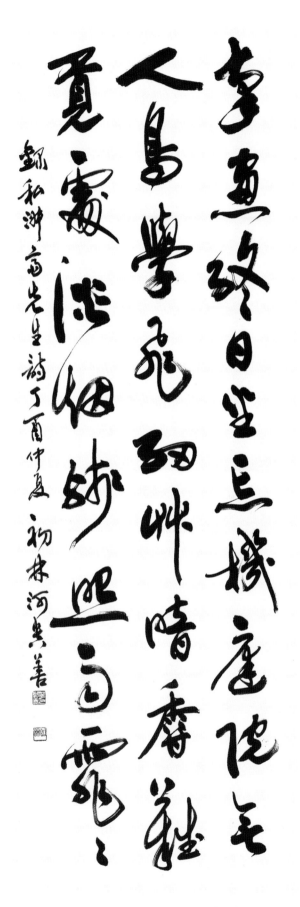

하귀선 / 사숙재 선생 시

특 선 ▶ 한문

絕域春歸盡邊城雨送涼落
殘千樹艶留得數枝黃嫩菓
率朝露明霞謀曉糚移床故
相近拂袖有餘香

麗原 韓成南

한성남 / 영장미

山南山北獨徘徊暮雨朝雲竹牖開黔浦
波聲離外遠蓬丘樹色檻前面着雲對
月詩千首遣興寬愁酒一盃遮寓用無不至
白頭猶愧聽風雷

東林先生杓風雷堂
丁酉素潭許甲均書

허갑균 / 동상선생 시〈풍뢰당〉일수

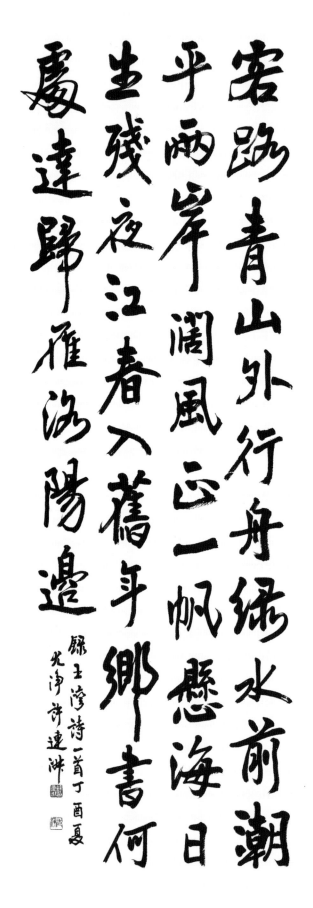

客路青山外行舟綠水前潮
平兩岸闊風正一帆懸海日
生殘夜江春入舊年鄕書何
處達歸雁洛陽邊

王灣詩一首丁酉夏
光淨許達洙

허연숙 / 차북고산하

蕭蕭寒雨滿江樓悄倚闌干骨欲秋
雲捲玉峯蘸外出月明銀漢枕邊添
丹砂太守真仙尉錦琵佳人点莫愁
一笑相看誰識我蘆花洲上有眠鷗
丁酉夏錄陶溪先生關東十境詩中三陟竹西樓草堂許永童

허영동 / 관동십경 삼척죽서루

특 선 ▶ 한문

홍동기 / 융욱선생 시

人心多從動處失眞若一念不生澄然
靜坐雲興而悠然共逝雨滴而冷然
俱淸鳥啼而欣然有會花落而瀟
然自得何地非眞境何物無眞機
丁酉孟夏錄菜根譚句 玄谷黃惠英

황혜영 / 채근담 구절

강도진 / 봄구름(춘운)　　　　강봉남 / 퇴계선생 시 〈등자하봉〉

林水来中
叟窮每歲
談寥獨頗
笑坐注好
無看勝道
還雲事晚
期起空家
時自南
偶知山
然行陸
値到興

趙凡姜順男

角高形倍
上飛秋客
半盡更不
世孤好到
覓帆江霧
功獨己登
名去夾臨
輕猶意
自明思
輾白清
鷗鳥山

東家姜永熙

강순남 / 왕유 시 〈종남별업〉 강영희 / 김부식 시 〈감로사〉

錦堆孫昏日絡之崇入江風之半入雲他逊祇應亡以為人看能的幾回也

錄杜甫詩贈衛八鄉丁亥初夏曉堂姜恩心

撥篁含雨餘枝拂清堂風起掃破碧玲瓏高净她洗

丁酉夏錄鄭元祐先生詩杜隱姜昌周

강은심 / 증화경(화경에게 주다)　　　　　강창주 / 정원우 선생 시

彌天大業紅爐雪蹄海雄
基燕日露誰人甘死片時
夢超然獨步萬古眞
錄性徹大宗師出家詩丁酉夏至節棲友康鐵勳

舊日逢僧話玄郊信馬行烟
濱村巷永風軟海波平老樹
依巖立長松擁道迎荒臺漫
塋址稍說海雲名
雪谷先生詩
磨江菁喆遠

강철원 / 설곡선생 시

강철훈 / 성철스님 출가 시

惟愛牡丹紅栽培滿院中誰
知蘭芷墮牆隅有好花叢色
透村塘月香傳藝榭風地偏
公子少嬌態屬田翁

偕泉姜亨根

祸因惡積福緣善慶
尺璧非寶寸陰是競
宀眞志滿逐物意移
堅持雅操綵爵自靡

截錄千字文句丁酉仲夏之節 旦聖慶泳淑

강형근 / 석죽화

경영숙 / 절록천자문구

고인숙 / 이율곡 선생 시 〈종국〉

구본홍 / 김창협 선생 시 〈만폭동어귀〉 일수

禁漏風交響華燈並明良
宵宜滕集熱酒且徐傾節意
寒將煖身名寵若驚何當謝
簪組林水送餘生

知山權仁植

詭狀苦難名登臨萬象平石
形裁錦出峯勢琢主成騰踐
屏塵遠幽棲添道情何當抛
世網趺坐學無生

丁酉春錄金克己先生詩
連坊權貞順

散策斷橋西尋詩善水浩物
情乐自如老境吾谁与岸性
坐王孫溪風近小女來探到暝
烟還共沙禽語

丁酉夏錄安珠遊西溪
勤堂權泰殷

黃榆齊吐葉環聖緣陰濃
零露滿爭養皆
坐室餘命報者暗形窗
軆鹺治家葉橋官間野

丁酉孟夏鍬茶山先生詩松旻金敞沃

권태은 / 유서계 김경옥 / 다산선생 시

김경희 / 중추우후

김공호 / 조천관잡영십수중 일부

吾家多積善　於我冣光亨父
作封君貴兒孫　駙馬榮有居
何患阨當食不求精尚足供
衰老晨昏謝聖明

道潭 金基銖

春盡山花掃地綠
林高下鳥相呼故知
楊柳風流在飛絮时
来繞座隅
錄崔惟清先生诗
松峴 金起順

김기수 / 자예　　　　　　　김기순 / 최유청 선생 시

海風吹散浪淘了松北雪和主約程
敗砌芧埋孤兎走野棠花落霧鴣晩
神仙舊已桑田變塵戈浮生甲子霊
狗上高亭望蓬芽驀左石雲邊

銀梅月堂詩高松亭瑞亭金基浩

김기호 / 매월당 시 〈한송정〉

清江世抱物連夏江村多事
自去自未黑以燕拓積書道而中鷗
勾病所須喍等物沐孤此却便何未
為将而孫子敕新租釣鈎

丁西夏銀杜甫先生韵江村愚石金吉成

김길성 / 두보 시 〈강촌(강마을)〉

野闊青低嶂
金烏妬蕎流玉兎方眼牧笛晴
虹外漁歌彩鵠邊走人樣事
少汀草綠如煙

丁酉夏月懸 金東勳

黎荓嘗述為山河猶目元如盛惕河
太漢枯荷色老恭林空藥香影多
窣烏重咏峯霞睡烏秋以玉梅歌
瘦為鴉未逢鴉去不杧斜日照銅施

丁酉亥鈔石洲先生詩夢刂松京為化 金南喆

김남철 / 석주 권필 선생 시 김동훈 / 김인후 선생 시

입 선 ▶ 한문

待月雲外暮鍾微
塵常絶心閒事亦稀臨溪仍
談開寸抱愁恨破重圍境遠
世故違芳約經春始叩扉笑
錄俛仰亭宗純先生詩
花庭金淂南

解別吹棹動波文
沒孤魚浮生同片雲江風不
橫天欲襯官渡路橫分去客
落日長程畔把盃特勸君老
金馹孫先生詩
恩井金末仙

김득남 / 송순선생 시 〈면앙정〉

김말선 / 탁영선생 시

海畔雲菴倚碧螺遠離

塵土擭僧家勸君休問葰

舊鄕看取春風撼浪沙

丁亥之孟夏録孤雲先生詩如蕙金明利

秋淨长湖碧玉流荷花雲

雲祭莫亦逢郎饷水投蓮

子或被人如半日羞

録許蘭雪軒詩又嬲金明舜

김명리 / 고운 최치원 선생 시　　　　　김명순 / 허난설헌 시

입 선 ▶ 한문

輕衫小簟臥風櫺夢斷
啼鶯三兩聲氣醫毫

春侵左簟雲漏日雨中
錄白雲居士詩夏日即事丁酉初夏東園金明姬

雪滿花間鳴翠鳥霜深薙
落熟黃柑雲開蓬島鰲電峇
近日出扶桑海氣涵
丁酉夏至錄徐居正先生詩怡堂金美経

김명희 / 백운거사 시　　　　　　김미경 / 서거정 선생 시

轅門劍戟夜光明邊將令
嚴神鬼驚已使倭奴御德
敎佰煩武甫振威聲

김미소 / 용헌 선생 시

김미자 / 유한당선생 시

입 선 ▶ 한문

김복용 / 강화로중

김성현 / 이백 선생 시

김숙기 / 왕탁 선생 시

김순기 / 안축 선생 시 〈경포범주〉

漢客乘槎遠瀛洲鉅浸東層
陰古堞隱秋色乱山同昔有
清詩響今来陳跡空猶存舊
時月来照橋林中
雜草金順姫

来逩何處去何處無形但有聲
赤壁曾焚曹子舶濰陽靈散項家兵
翻雲轉漢天樞動蕩海掀山地軸傾
捲我屋頭茅蓋盡月光穿漏照心明
丁酉夏至節錄尤庵先生詠風詩平舟金愛春

김순희 / 한객승사원

김애춘 / 우암 송시열 시 〈영풍〉

虛室何坐白暈河傾人樓
烘家晓舊簟曉夕眺新發
滿米彌鐙見古垠寒冰瀟
遙意米歸宮明龍鷹

丁亥之夏氣萬海先生詩秋曉
如川金瑛榮

不知香積寺數里入雲峰古路
無人跡深山何處鍾泉聲咽危
石日色冷青松薄暮空潭曲安
祥制毒龍

錄王維詩 松岡 金泳華

김영란 / 한용운 선생 시 〈추효〉

김영화 / 과향적사

青樓西畔紫飛楊烟鎖
柔條揚攋長月
鞭白馬流陰芳綵紫遊韁

銀許蘭雪軒楊柳枝詞 錦河 金永鎮

密遂東風魚今余病歌蘋
能為謝当舞自是高陽徃事
業餘稼筆生涯付当壺徽官
七行掃嬌臨在江湖

松亭 金深煥

김영환 / 나옹래

김영환 / 양류지사

有酒相招郎可肉招呼奧黃
象前後人少壯頂勞力玉帶
簪時華金殷怍久飾張翁
與鄭浚一玉無消息
金禮春

幽居野興老彌淸恰得新詩眼自生
風定餘華猶自落雲移少雨未全晴
廬頭粉蝶別枝太屋角歸鳩深樹鳴
齊物逍遙非我事鏡中形色甚分明
錄牧隱先生詩即事丁酉仲夏石井金玉植書

김예춘 / 한산시 김옥식 / 목은 이색 선생 시

입 선 ▶ 한문

김용구 / 최유청 선생 시

김우임 / 석재선생 시

大嶺雲初捲危巓雪未消羊
膓山路險鳥道驛程遙老樹
圍神廟晴烟接海嶠登高堪
作賦風景使人撩
録梅月堂詩大嶺 素野金玩橋

歲暮江聲急村稀雪色多儒
流寒更聚鄰曲夜相過冷眼
操齊瑟新腔叶楚歌君歸莫
回首前路白鷗波
梅園 金兄我

김윤교 / 매월당 시 〈대령〉　　　　김윤아 / 다산선생 시 〈세모〉

人間私語天聽若雷暗室欺心神目如電

錄明心寶鑑句丁酉之夏秀演金銀淑

寒吹行松起踈屋障萬來明

燈拂曉香歪落葉似人屋障

龜嫗咳嗽響如雷

屋女咳嗽

間席眸鏡借開無眠隔

錄洌巖先生詩悟空堂慶恔

김은숙 / 명심보감구

김일현 / 음풍한

遅中有奇樹錄葉發華滋攀
條折其榮將以遺所思馨香
盈懷袖路遠莫致之此物何
足貴但感別経時

丁酉立夏之節
柏雅 金靜熙

花落殘燈影漸低 江浦秋色晩邊 潭濱逐客
渾多窩聽畫鴒鴒 辛夜嚀 象村先生诗 梅曜

김정보 / 상촌선생 시 김정희 / 고시

김종맹 / 송구영신정가아

김종미 / 왕탁 시

聞道江皋芳草菲行吟緩
節趣春喧尋花問柳真堪
樂亦有冠童風詠題

丁酉年仲春
時中金鍾範

雨知時節當普了聲坐
隨風潛入人夜潤物細薇聲
野徑雲俱黑江船火獨明
曉看紅濕處處重錦官城

丁酉夏至前觀杜甫先生詩視原金鍾寅

김종범 / 갈암선생 시 〈춘일종관동육칠인〉　　　김종인 / 두보 선생 시 〈춘야희우〉

似客不為雲夢詑更但清山那得
更好江花利仍白鳥高飛雲孤帆
將去程自忌鴎角上半書覺功名

丁酉之夏郎金富軾先生詩一首金周空

김주성 / 김부식 선생 시

禁漏風交韻華燈月並明艮
宵宜滕集熱酒且徐傾薛意
寒將熼耳名若驚何當謝
替組林水迷餘生

錄湖洲先生詩
至敦金鎮哲

김진철 / 호주 채유후 성중야작

述古依傷千世爭嶸歲暮時陳蔡候

如此孔孟亦無為

傷吾依足齊粱莫我知天時

虫曰砌草霜葉下庭枝陳

錄梅月堂先生詩
槿坡金燦東

細句昏連曉春山畫如年時孤

洋似拘新綠晴添望生意融

方活橫嵐晚自清看來多少

思終日乎徐情

錄芝山先生詩素隱金兌羅

김찬동 / 술고

김태라 / 지산선생 시

錄徐花潭先生詩詠菊丁酉仲夏德岩金河龍書

園中百卉已蕭然
祗有黃花氣自全
獨抱異芳能展後
不隨春艷並爭先
到霜甘處香初動
承露溥時色更鮮
浪得落英淸五內
杖藜時復繞籬邊

丁酉小滿節 鐵陶陳先生詩 新晴 浩然金法收

爲愛新晴依草亭
杏華初結栁條靑
詩成政左蕪
心塵枉向塵編苦乞靈

김하용 / 화담 서경덕 선생 시

김현민 / 신청

歲寒然後知松柏之後凋

去年以晚學大雲二書寄來今年又以藕耕文編寄來此皆非世之常有贈之千萬里之遠積有年而得之非一時之事也且世之滔滔惟權利之是趨為之費心費力如此而不以歸之權利乃歸之海外蕉萃枯槁之人如世之趨權利者太史公云以權利合者權利盡而交疎君亦世之一人其有超然自拔於滔滔權利之外不以權利視我那太史公之言非耶孔子曰歲寒然後知松柏之後凋

松柏是毋四時而不凋者歲寒以前一松柏也歲寒以後一松柏也聖人特稱之於歲寒之後今君之於我由前而無加焉由後而無損焉然由前之君無可稱由後之君亦可見稱於聖人也耶聖人之特稱非徒為後凋之貞操勁節而已亦有所感發於歲寒之時者也烏乎西京淳厚之世以汲鄭之賢賓客與之盛衰如下邳榜門迫切之極矣悲夫

錄秋史金正喜先生歲寒圖跋文丁酉夏日杓石金熙元

錄菊潭先生詩黃梅洞丁酉夏日蓮齋金姬連

김희연 / 황매동　　　　김희원 / 록 추사세한도발문

歲律今垂盡端如赴壑蛇呼
兒數更漏喚婦落燈花永夜
雲陰積嚴風雪勢斜清談仍
促酒不必阿戎家

丁酉夏錄成侃詩 咸山南宮滕

阿達曾聽內院鍾晴雷殷玉龍春
古檀應閱唐堯曆遺廟難尋太白峯
佛隨瑞毫輝遠岳僛翠鬌胃高松
憑渠割取煙霞界脫穎新詩當劒鋒

丁酉初夏錄柳夢寅先生詩 春露南京祐

남경우 / 유몽인 선생 시

남궁승 / 성간선생 시

獨坐樓晚棲鴉無數喧渡
山龍霧暗沙浦帶潮渾作客
空愁思還家只夢魂暫賊壇
上望應見國西門

丁酉夏井浦城樓詩
他娟南有美

村居儘絕未見外人未病
葉雲前庭莫宅雨後邪看
坐涇散帳蕃酒自傾松小是点
機夕冥心久已灰

丁酉夏錄三峯先生詩
仁山南漢洙

남유미 / 정포성루

남한수 / 촌거

입 선 ▶ 한문

노유정 / 최명길 선생 시

노천수 / 모춘 숙광릉봉선사

百轉青山裏開行過洛東草
深猶有路松靜自無風秋水
鴨頭綠曉霞猩血紅誰知倦
遊客四海一詩翁

丁酉仲夏錄白雲居士詩 牧川 秀石英

도소영 / 이규보 시

마윤길 / 채규 선생 시 〈추일화장온중운〉

雲想衣裳花想容春
風拂檻露華濃若非
群玉山頭見會向瑤
臺月下逢

錄李太白詩一首
智軒文娜娥媛

雲孤唱秋思入寧廓
趙錫胤先生詩逸松文大一

문나원 / 청평조사

문대일 / 제조

讀書當日志經綸 歲暮還甘顏氏貧
富貴有爭難下手 林泉無禁可安身
採山釣水堪充腹 詠月吟風足暢神
學到不疑知快闊 免教虛作百年人

丁酉孟夏歸花潭先生做興山文秉敏

문병민 / 화담선생 시

문영주 / 가도선생 시

蒇去換愁來春物色鮮山

蒼笑綠水巖岫舞青煙蜂蝶

自雲樂禽魚更可憐朋遊情

未已澈曉不能眠

靜庵閔丙允

晉江�染際暝煙沈

獨把漁竿坐夜深

寬山朴康秀

민병윤 / 한산선생 시

박강수 / 오순선생 시

佇腳聊尋長谷寺山行八月不宜鞍
崎嶇欲甲羊腸勝青淨青陽致蝶夢安寬
詩癖欲誰艱禪源偶過蝶夢安寬
走僧一影浅婆涉鳳仰如来撼石灘

丁酉夏日錄玄岩先生詩 梅峴 朴景嬪

雲母屏風燭影深長河
漸落曉星沈嫦娥應悔
偷靈藥碧海青天夜〻心

錄李商隱先生詩 嫦娥 丁酉夏 盡注 朴景花

박 경 빈 / 우과장곡사　　　　　　　　　박 경 화 / 항아

縱橫隨家滿輕薄被風移繡明月歛
色梅邊眠眠寒聲竹外知總興縮
書可讀邊尉冷王難竹炊乘興縮
相訪何煩勞夢思

晓齋朴鳳祚

潮波靜退步盡沙渚
山頭簇暮霞春色不應長
惱余眷眷即

綠孤雲先生詩丁酉之夏玉節只松朴祥淋

박봉조 / 영설차둔촌시운　　　　　박상숙 / 고운선생 시

帳然春末夏初時
咽侶悲庭蝶粉遺禽韻改
黎華蓉宕雨絲酒後高歌

錄搖亭先生詩
墨山朴洞琪

幽巖靜坐絶虛名倚石屏
風沒世情花葉滿遊人不
到時聞衆鳥指南聲

錄懶翁和尚詩丁酉孟夏慧堂朴燕實

박연기 / 아정선생 시 〈삼월회일시단우중〉

박연실 / 나옹화상 시 〈산거〉

입 선 ▶ 한문

박영선 / 유몽인 선생 시

박영화 / 채련선생 시

門前桂水斜
歲樹黃槿四時花別怨應無限
寺休爲家曹溪便寄家綠琪千
鷹門歸去遠垂老脫袈裟蕭
丁酉夏錄楊炯先生詩硏雲朴源姬

山頭禪室掛僧衣惠外
登人溪鳥飛黃昏半在六
山路却聽鍾鳴連翠微
鈒孟浩然詩丁酉夏申島朴在澤

박원희 / 양형선생 시 박재택 / 맹호연 시

越鶯有智慮營巢必辟蚰縱
無嬌艷質奈此至誠何恩薄
猶依戀憂深望護詞生成見
物理測泊愧無家

維初 朴貞修

詩苦詩多亦
閱苑境埠約羆姑
著氷輪影都輪騰味春趯
盆梅發清賞溪室耀寒濵更

錄退溪先生詩
隱初 朴貞洲

박정수 / 다산선생 시 박정숙 / 우설월중상매운

影添得今宵分外明
起玉盤盈若爲除却山河
月上林梢萬境清纖雲不

錄栗谷先生詩
武姸朴貞順

睡風遶溪聲入夢寒
裝蔦簺間田禾纁埼松陰
短節雲鈿也身閒百年行

丁亥夏節禪詩一首文卿朴靖子

박정순 / 율곡선생 시

박정자 / 선시

栗谷 朴鍾國

錄陸放翁先生詩
野軒 朴俊省

박종국 / 두보 시〈촉상〉

박준성 / 하일잡영

박찬배 / 두보선생 시

박찬애 / 한굉 시 〈숙석읍산중〉

박헌걸 / 김헌철 선생 시 〈옥정사귀로〉

박현희 / 차를 끓이다 (득차자)

四麓惟朴紅錦雙林是碧羅釜
注硯浮池間霙還被化詩自適幽
知硯何論知不知

録退溪先生五言絶白二首
無何房美貞

飽諳世味一任覆雨飜雲
總慵開眼會盡人情隨教
呼牛喚馬只是點頭

丁酉夏之節錄菜根譚白曉庭裵順伊

방미정 / 퇴계선생 시

배순이 / 채근담구

입 선 ▶ 한문

배정란 / 최유청 선생 시

백영숙 / 다산선생 시

백희정 / 목은선생 시　　　　변미경 / 김낙행 선생 시

변원일 / 저광희 선생 시 〈제륙산인루〉

변지현 / 간송선생 시

부윤자 / 적암선생 시 〈서교구원묘주〉

서명수 / 왕유 시 〈한강임조〉

丁酉初夏日松宇詩新芳香含 徐善姬

一夜輕雷乎映曲池
一夜輕雷乎映曲池
水洗東未覺烟濃深光窺
露路燎也猶蕩風多炳尚屋
東林庵結社裡猿葉莘報

錄茶山先生春雲詩 孫盛徐成和

冷屋溪橋畔春雲演漾新乳
雞時獨語睡鴨故相馴漸與
興居懶郿堪薦詞頻澡慚連
素志書帙有棲塵

서선희 / 호숙의 시〈신하〉

서성화 / 다산선생 춘운시

零後相諧歲暮期
承露葉新展傲霜枝百卉飄
為金花艷要看隱逸姿未數
香根移細雨課僕倚節遲荳

錄栗谷先生 詩
初然 徐潤子

水扁舟歸去喚林僧
波接廣陵待得岸花紅映
南湖昨夜鮮春氷楮島晴

錄鷲溪李山海 先生詩丁酉初夏草堂 徐洪福

서윤자 / 율곡선생 시 〈종국〉

서홍복 / 아계 이산해 선생 시

입 선 ▶ 한문

성미화 / 이함용 선생 시 〈산거〉 성백식 / 추사선생 시

卧眠淡
燒樂院
錄吳慶錫先生詩 丁酉之夏 友陽 孫湘洙
香有客
時餘似
讀拋禪
故盡居
人萬畫
書緣永
高春
枕

吾愛孟夫子風流天下聞紅顏
棄軒冕白首卧松雲醉月頻
中聖迷花不事君高山安可
仰徒此揖清芬
丁酉季流月 耐煩書廊 慧潭 孫吉連書
唐李白贈孟浩然五律詩

손상수 / 오경석 선생 시 손세운 / 이백 증맹호연시

聽鳥休晚參薄遊古澗陸遣
興賴佳句賞心會良知泉鳴石
乱豪松響風来時茶罷臨流
靜悠然忘還期
録草衣禪師诗
鶴岩孫忠煥

霞明洞裏初無路春晚山
中別有花偶去真成搜異
境餘齡還欲寄儂家
丁酉仲夏錄退溪先生诗一首松峴宋高欽

霜落平沙河鴈影斜幾行

摩月遠天涯港口誰道淨

如練千頃蒼蘆暗雪華

銀露峯先生詩蘆鴈番丁酉仲夏中原宋煉旭

零後相諧歲暮期

承露葉新展傲霜枝百卉飄

為金華艶要看隱逸姿未敷

香根移細雨課僕倚筇遲堂

丁酉錄栗谷先生種菊詩
小芸宋善玉

송선옥 / 이이 시 〈종국〉 송수욱 / 상락관하

입 선 ▶ 한문

신경철 / 기대승 선생 시

신계성 / 지천선생 시

惜醉流霞 錄孟浩然詩 丁酉孟夏 金塘 申英蘭

林臥愁春盡開軒覽物華忽逢青鳥使邀入赤松家丹竈初開火仙桃正發毛童顔若可駐何

冷屋溪橋畔春雲演漾新興乳

鷄時獨語眠鴨故相馴漸建

興居懶翩睡堪羨謁頻深憗

素志書快有棲塵

毅拍辛英霞

신미란 / 맹호연 선생 시

신영진 / 춘운

입 선 ▶ 한문

錄無用禪師詩一首丁酉長雨鄉申好順

신호순 / 소제와우

香枹移細雨課僕倚節遲豈

烏金華艷要看隱逸姿未

敷承露葉新展傲霜枝百卉

飄零後柏諧歲暮期

智雲谷先生詩智雲沈宋建

심성규 / 율곡 시

天無地席山爲枕月燭
雲屏海作樽大醉居然
仍起舞起嫌長袖掛崑崙

錄震黙大師詩 丁酉之春 秋湖 沈年姬

심연희 / 진묵대사의 선시

심청무 / 재거유회

通理漁歌入浦深
吹解帶山月照彈琴君問窮
顧無長策空知返舊林松風
晚年惟好靜萬事不關心自

晨天安珽善

日事余襟良己彈
散新聲綠酒開芳顏未
波柏下聲綠酒開芳顏未知明歌
今日天氣佳清吹與鳴彈感

丁酉首夏錄陶淵明詩
登谷安喆旭

안정선 / 왕유선생 시 〈수장소부〉　　　**안철욱** / 도연명 시 〈재연공유주가묘백하〉

歲在丁丑孟夏公滌擔秋湘先生再置詩題耶也詩云竹映寒

題來黃葉詩還瘦

賦遂初菊海勸君無量壽錢神遺我絶交盞庭濟一身猶

腮垇影疎了時忽覺歲之餘題來黃葉詩還瘦靜對青山

靜對菁山賦遂初

未將屋妻嘲笑上竿魚玉樓山房主人賢山雪紅熙

안홍희 / 추호선생 시 〈재첩〉

錄恩菴先生初夏詩丁酉夏日華庭梁福實

帝更敎黃鳥美清辰

隨物候新巳見綠陰交赤

莫嗟紅煮委沙塵光景還

양복실 / 사암선생 시 〈초하〉

空山新雨後天氣晚來秋
明月松間照淸泉石上流竹暄
歸浣女蓮動下漁舟隨意春
芳歇王孫自可留

晚戌梁時祐

遶城獨有月但未源盡懷
君言更尒天外建章長
望杳夫浅氏不能老

松江先生詩 丁酉仲夏翠雨 梁承招

沙泉帶草堂紙帳卷空牀靜
是真消息吟非俗肺腸園林
坐清影梅杏嚼紅香誰住原
西寺鐘聲送夕陽　導元　吳明教

오명교 / 이암 선생 시 〈초당〉

오선희 / 제장씨은거

清絶林外有鳴鳩
松枝曲風瀏木葉柔芽淡更
根嘉有深花凌喋生然露重
雨後山家瑤雲收齋景盡草
雅仁 吳承姬

寒溪飛下碧潭幽石刻分
明對路頭緩步松陰投古
寺錦屏秋擁夕陽樓
錄重峰先生詩次雙溪寺石門韻丁丑夏淡泉吳永淑

오승희 / 만청

오영숙 / 중봉선생 시〈차쌍계사석문운〉

오영애 / 두보의 시 〈춘야희우〉

용정섭 / 다산선생 시

死不爲辭
動盟山草木知雞夷如盡滅雖
憂國日壯士樹勳時誓海魚龍
天步西門遠東儲北地危孤臣

원명숙 / 진중음

世歲荒牧丹紅救培滿院中雄
知塘月草野兀有妍華載色偏
郤荒香墅傳隴樹風地危透公
于少嬌態慮田翁

원종석 / 정습명 시 〈석죽화〉

원청화 / 왕탁 시 〈변경남루〉

유민상 / 강촌우회

事急還見太平年
驚波上鴉投落日邊染麻春
軒花照水低岸柳垂烟鳥起
高閣臨江渚青山擁後前潚
錄金九容先生詩
如松庚順子

歌宜連
老馴無壁
肯鶴故千
借漁迹年
一翁森地
戶自寒清
頭伴窅江
鷗看萬
從開古
君隱沵
吾去雷
錄李退溪先生詩
藝潭劉永必

유순자 / 김구용 선생 시

유영필 / 이퇴계 선생 시

松側千峯紫翠深
眠細草驚鹿入長林倚枝青
睡風吹醒新詩鳥和音放牛
結茅溪水上簾影蘸潭心醉

琅玄德秀先士詩
真泉尹美洲

庵在雲重豪從来不設扉臺
杉含晚翠連菊帶斜暉木落
経霜菓僧縫過夏衣高閒吾
本意吟賞自忘歸

丁酉夏錄普雨禪師詩
眉山尹昇熙

윤미숙 / 현덕승 선생 시 윤승희 / 보우선사 시 〈진불암〉

客路春風發興狂每逢佳

蠹刻得新詩蒲錦囊

憂卽艐還家莫愧黃金

丁酉仲夏節圃隱先生詩 淨園甲蓮秀

雲度峰影好鳥隔林聲俗寄窩太閒

水過聖夢回卷裡行仍聞新

說音事榮門眺枝晴閒

酒熟庾婦自知情

綠玉峯先生詩 素汀尹永燮

윤연수 / 포은선생 시 윤영엽 / 옥봉선생 시〈만흥〉

為報長丰休疾棹待看孤月夜深明

煙入波白鳥時時過沙路青驢緩緩行

地入臺中塵不到人遊鏡裏畫難成

雨晴秋菊滿江城来泛扁舟放野情

錄謹齋先生詩 丁酉孟夏之節 宣和李慶玉

夢寐此境有誰知

鷹聲堅更深燈爐垂枕凉無

心唯寂寞夜色轉清奇露冷

東嶺風初急西峯月落時禪

錄梅月堂先生詩 佳松李光洙

이경옥 / 경포범주　　　　　　　　　이광수 / 매월당 시 〈야좌〉

이광호 / 다산선생 시 〈대우시규전 정수칠〉

이기자 / 매월당 시 〈만의〉

이대근 / 소식〈신성도중〉

이돈상 / 매월당 시

입 선 ▶ 한문

水物輕吟境界清山螺吹氣入江城澗月飛儷今不界白雲栝擇我前生寒花帶露偏增包高㭔達新東有松斜日碧潭人影散㸃ㄢ歸鴈绕幽情歲在丁酉孟夏六瀇錄秋湖先生詩一首加覽李東寧

寒花帶露偏增色
高對逢秋更有馨

丁酉春日錄藥泉先生詩一首蕙堂李美花

暮刻桐華落滿庭斑
雲任往還旅館相逢春欲
救如流水無還去儷似浮

花落鳥啼春睡重煙深野
闊馬行遲碧山萬里舊遊
遠長笛一聲何處吹
丁酉仲春錄金之岱先生詩義松李丙國

錄象村先生詩一首
稼志李相法

이병국 / 수헐원도중　　　　　　이상현 / 상촌선생 시

이성회 / 고봉 기대승 시 〈종목백음〉　　　　이수임 / 이세민 수세시

錄李奎報先生於過灘東江上次丁南初夏書坡李秀子

錄崔孤雲先生詩 丁南夏 慈喬 李順禮

溪畔雲菴倚碧螺遠離塵
土稱僧家勤君休問芭蕉
前看取春風撼浪華

이수자 / 과낙동강상류

이순례 / 화김원외증참산청상인

입 선 ▶ 한문

霜葩雪幹兩爭淸人道風流
是萬花梅尙有時凋玉魚竹曾

何壽減坐聲

錄河西先生詩帿堂李順子

大舜親陶樂且安
淵明明粗稼末歡顏
聖賢也事鑄何復
月習歸來試秀榮

丁酉善綠退溪先生詩日菴李升圭

이순자 / 하서선생 시 이승규 / 퇴계선생 시

盡獨騎瘦馬月中歸
沈暑氣微向闕謝恩香未
夜闌清露濕朝衣禁宇沈

丁酉夏至前三日錄牧隱先生詩炡塔李時煥

勝畫莫作畫圖看
秋先冷船亭夜更寒江山眞
雲欺落日狠石捍狂瀾水國
清曉發龍浦黃昏泊犬灘點

李奎報先生詩犬灘
主山李永大

이시환 / 목은선생 시 〈추기한림상관〉 이영대 / 백운거사 이규보 시 〈견탄〉

録崔冲先生詩
怡軒 李永淵

滿庭月色 重米博千 咏弦彈踏兄堰珍 座上煙光無遠近 滿庭月色入門

録青蓮居士詩
道苑 李榮玉

寒雪梅中盡春風柳上歸官 鶯嬌歌歌新花燕語還飛來遲移 明歌席醉舊蓋舞語 綵仗行樂泥光輝衣晚

이영연 / 만정월색　　　　이영옥 / 이백 궁중행락사팔수

觀晴肺好
世聽仍閒
從響語覺
今風惺仙
得栟心垂
自軒已老
然酣屏幸
　眠緣歸
　觀雨田
　物池讓
　還

逸石 李永柱

自識君来獎度別此迴相別恨重干
戈到豪方多事詩酒何時得再逢遠
樹桑差江畔路寒雲零落馬前峯行
遇景傳新作莫學嵇康盡放懶

丁酉芒種後日錄孤雲先生詩 土丁李外出

이영주 / 상촌선생 시　　　　　　　　　이외출 / 송오진사만귀강남

高堂明鏡悲白髮朝如靑
絲暮如雪人生得意須盡
歡莫把金樽空對月
錄李白將進酒句 丁酉夏 智山 李恩洙

聞說華城府嚴開鐵甕重飛
樓臨帶鍊綺閣畫鮫龍建業佳
江山麗新豐罩封澴寢園
氣咸歲植萬株松

錄茶山先生詩華城府
丁酉年初夏 余山 李日盛

이은숙 / 이백 구 〈장진주〉 이일성 / 다산 정약용 선생 시 〈화성부〉

堅寺松華落晴川柳絮飛白
馬嶽金戈歡夢吉惜芳菲青山暗散
今猶古功名也
相譏誰見二疎題

錦益齋先生詩一首
丁酉立夏 李長淳

清晨入古寺初日照高林竹
逆通幽家禪房華木深山光此
悅鳥性潭影空人心萬賴此
俱寂惟餘鐘磬音

錦王維先生詩一首
丁酉夏日 李左政

이장순 / 익재선생 시 일수 이재민 / 왕유 선생 시 일수

龍輴夜到露梁沙燈燭
千枝護絳紗晝舸紅欄
如昨日猶疑仙蹕幸于華
丁酉小滿錄茶山先生詩以盧李正浩

聖主開東觀將期瑞世文愧
添樗櫟散欣覩鳳螭絲樂事
清時得幽香小坐聞故鄉千岫
外醉眼送歸雲
退坡李宗煥

이정호 / 다산선생 시

이종환 / 퇴계선생 시

右軍本清真 瀟洒在風塵 山陰遇羽客 要此好鵝賓 掃素寫道經 筆精妙入神 書罷籠鵝去 何曾別主人

錄李白先生詩 王右軍 歲在丁酉冬至 海白廬主人 李後榮

萬里共心論徒言吾道李奉
親無別業詞帝有何門水宿
驚壽浦山行落華村長安長
夢去鼓枕卽聞猿

辛中 李阡愛

이준영 / 이백 〈왕우군〉　　　　　　　　이천섭 / 이빈 선생 시 〈여회〉

用樂便而始爲染
母憚難所趨爲退
指

一民所 入事網理路上事毌憚云便 使遠障不以蘋菜根譚句
樂其便而始爲染指一樂指便深
佳苑李書七
菜根譚句 難可趨益退

截錄醴泉銘 善材李惠元

珠璧交暎金碧相暉照灼雲霞蔽
虧日月觀其移山廻澗窮泰極侈
以人從欲良足深尤至於炎景流
金無鬱蒸之氣微風徐動有淒清
之凉信安體之佳所

이춘금 / 채근담구 이혜원 / 구성궁예천명

이혜정 / 사암 박순 선생 시　　　　　　이희경 / 계곡선생 시

香根移細雨課僕倚筇遲豈
為金華艶要看隱逸姿未穀
承露葉新展傲霜枝百卉飄穀
零後相諧歲暮期

丁酉夏錄栗谷先生詩
一首尚文甫權

畫裏當丰見五臺澤
空蒼翠有高低今来
萬壑爭流豪自覺窄
雲路不迷

錄楊湖先生詩丁酉夏
河苑朴秀仁

임 권 / 율곡 선생의 시 〈종국〉

임수인 / 매호선생 시

魯望要揮文秦皇採菜期
曾臆老海冷未到瀛洲遠適
仙緣垂書看俗事休吳恩隨
亹大且昔恨老滄
柳黃任純頭

임순현 / 한라산

임영순 / 채근담구

客路春風發興狂每逢佳
處即傾觴還家莫愧黃金
盡剩得新詩滿錦囊

錄圃隱先生詩丁酉孟夏高山林裁春

至氣輕清本有儀形高浩蕩俯臨卑
風雲雷雨能行布日月星辰自轉移
覆育羣生功莫測養成萬物理無涯
渾全造化其誰耕致欲蒼二問之

鈔青丘館李先生咏天詩一首
丁酉夏玉前三日蘧寶樓東窻下紫垠張景我

임재춘 / 포은선생 시

장경아 / 영천

優遊超物外自在度朝昏之踏
千山月身隨萬里雲本無人我
見那有是非門鳥不含花至春
風空自芬
錄靜觀大師詩丁酉夏丹松張根天

丁酉夏韓龍雲先生詩雅亭張美淋

장근천 / 정관대사 시　　　　　장미숙 / 만해 한용운 선생 시

曉窓抹柄趁牢所得辭业

繇窝猶頭詩就瞻尊還崗

來状舞譯盡曽蕃徐變猜

丁百立夏節錄陽村先生詩偶題 智泉張守真

千里家山萬疊峰歸心長在夢魂中
寒松亭畔雙輪月鏡浦臺前一陣風
沙上白鷗恒聚散波頭漁艇每西東
何時重踏臨瀛路綵舞斑衣膝下縫

丁酉夏錄申師任堂思親詩 青林張英姬

장수정 / 우제

장영희 / 신사임당의 사친시

飛水自流 智硯張玉敬

不返憑誰問沙鳥閒

鞭行到漢江頭天王

朝日初昇宿霧收促

空山新雨後天氣晚来秋

明月松間照清泉石上流

竹喧歸浣女蓮動下漁舟

隨意春芳歇王孫自可留 錄王維詩丁酉夏嵐石張玉沖

장옥경 / 이규보 선생 시 〈강상대주〉

장옥숙 / 왕유 시 〈산거추명〉

讀書當日志經綸　歲暮還甘顏氏貧
富貴有爭難下手　林泉無禁可安身
採山釣水堪充腹　咏月吟風足暢神
學到不疑知快活　免教虛作百年人

花潭徐敬德先生詩讀書丁酉孟夏石雲田基衡書

斯縣獨金子賤孔襄
其道區別尚書五教
君崇其寬

丁酉夏張遷碑截臨余洲張虎鉉

장호현 / 장천비 절임

전기형 / 화담 서경덕 선생 시 〈독서〉

啼鳥忽催興幽人久出門携
朅坐磐石煮艾佐清樽野樹
多烟氣春山有雪痕登臨猶
局促未敢信乾坤

丁酉孟夏錄北軒先生詩
幽泉全炳琸

전 미 / 한퇴지 선생 시　　　　　전병탁 / 자애

洞裡幽居隔軟塵　清朝猶自喜沈淪
迎春鳥語當禪說　幾箇山光勝西人
半世功名還鑄錯　幾時漁釣占同隣
中宵新雨知西許　升覺前灘減石鱗

丁酉夏錄象村申欽先生詩裴村金胤善

清湲坐霤閣秋聲　在樹間水
明山影落月上露　葉溥怪鳥
啼深磬潜魚過別　瀟去時塵
竟靜正興集毫端

錄桐溪先生村一首
普賢臺鄭令珠

전윤선 / 상촌 신흠 선생 〈용왕우승운견회〉

정금주 / 매계 영흥객관

滿地雨施仙境界曼天雲
氣帝衣裳備然下瞰人間
世依舊青山傍海洋

정명섭 / 다산선생 시 〈독소〉　　　　정방원 / 봉래선생 시 〈불정대〉

陶夢回淸蕣也簾滿院芳暗
燈孤坐扁殘月狗歸人馬踏
林花帶衣沿草露新前溪鳴咽
水似斬客來頻

錄李端相先生詩 德泉丁炳甲

정병갑 / 모춘 숙광릉봉선사

臨石鼓文 仁山 鄭丙浩書

정병호 / 임석고문

失路農爲業移家到汝墳獨
愁常慶卷多病久離羣鳥雀
垂窓柳孤視出澗雲山中芼外
事樵唱有時聞

祖詠詩 汝墳別業 石亭 鄭相頊

海畔尖峯倚碧螺遠離塵
土稱僧家勸君休問芭蕉
喻看取春風撼浪華

銀孤雲先生詩 丁酉季和友節 茶園郑壽吉

정상돈 / 조영 시 〈여분별업〉 정수련 / 고운선생 시 〈화김원외증참산청상인〉

滿庭花未最淸在風送南
軒五月秋息覽靜中生意閑
新华科日一聲鳩

綠梅月堂詩
連逸鄭順任

讀書當日志經綸歲暮還甘顏氏貧
富貴有爭難下手林泉無禁可安身
採山釣水堪充腹詠月唫風足暢神
學到不疑知快活免敎虛作百年人

丁酉孟夏之節鄧花渾先生詩讀書有感淸岩蘇用球

玉壺繫青絲沽酒来何遲山
花向我笑正好銜盃時晚酌
東山下流鶯復在茲春風興
醉客今日乃相宜 一秋 鄭燦勳

寬是催人日月流筆多歡喜笑多愁
咸白骨堆青草難把黃金換黑頭死後
忠懷千古恨生前誰肯一時休聰賢都
咼凡夫做何不依他樣子脩 銀懶翁和尙詩 湖耕 鄭燦

정찬신 / 나옹화상 시　　　　정찬훈 / 이백 시〈대주부지〉

丁酉夏錄下李良先生詩錦山鄭昌勉

錄明道先生詩丁酉夏至之節海周鄭春子

정창면 / 신흥

정태자 / 명도선생 시

滿架收拾賴斯存
唯漁網悲歎付酒
搖酬白髮歷落晚樽退陶書
艾茨輕當世於今道亦尊消

錄茶山先生詩
雲鶴趙江來

紙牌紅色映朝曦擾鹿馴
囁盡到門援取鳥圓徐撫
頂禪心慈愛似見孫

丁酉仲夏錄茶山先生詩松苑曺得任

조강래 / 다산선생 시 조득임 / 다산선생 시〈산거잡흥〉

相承殘絶
近朝千城
拂露封春
袖明艷歸
有霞留盡
餘護得邊
香晚數城
粧枝雨
移黃迷
床嫩涼
故葉落

素心曹明洙

銀洪遷先生詩丁酉夏

地誰輕寂
賤見梅寞
堪賞雨荒
恨蜂歌田
人蝶影側
棄徒帶繁
遺相麦華
窺風歎歷
自歎車柔
慚車枝
生馬香

蓮潭趙美玉

조명숙 / 홍섬 시 조미옥 / 고운 최치원 시 〈촉규화〉

右側 작품:

新春仍客寄佳節迫花朝歲
月供愁疾琴書破寂寥却喜逍
生樹籟風煖聽禽謠却喜逍
遙地春來物色饒

錄象村先生詩
曉進趙鮮鵬

左側 작품:

偶到湖邊寺清風散酒罇
荒偏引燒江暗易生雲碧
侵沙斷奔深夾暗生雲碧
霧泊漁笛晚來聞岼分孤舟何額墅

錄白雲居士詩
韶炤趙連順

조선명 / 신흠 선생 시 〈신춘〉 조연순 / 이규보 선생 시

雨還暮煙翠且重
留山館勞出江煙斷雲晴
陽莫相催歡情猶未了琴聲
清絕陶谷里盛設羅援神夕

丁酉仲夏
朿亭趙英姬

苑水江頭坐示歸水精宮殿轉霏微桃花細逐楊
萼落黃鳥時燕白鳥飛縱飲久判人共棄懶朝眞
與世相連委情更覺滄洲遠老大徒傷未拂衣

조영임 / 여운필 파접시

조옥희 / 곡강대주

好雨知時節當春乃發生
隨風潛入夜潤物細無聲
野徑雲俱黑江船火獨明
曉看紅濕處花重錦官城

錦河朱玉鈞

我愛琴書趣結盧山水間觀
魚跂石望馴鹿伴雲間孝友
行應到功名遠莫攀塵林唫
嘯外時復漁樵還

閑岩趙又昊

조정호 / 유거

주옥균 / 두보선생 시

落同禪
沙擁房
彌衲止
起僧破
點蓮睡
佛漏薔
前欹騰
燈殘軟
　香語
　爐聊

銀溪谷先生詩一首 丁酉ｇ夏日 逸雲池根穎

輪海湘雲
輾角萬物
上迷里捲
駕金混銀
長暈西漢
風乾東露
冷端暗華
徹射淡髮
碧白有碧
雲虹無空
宮氷中衡

丁酉夏日 每 姜希孟先生詩二首 嘆潭陳廣子

지근명 / 계곡선생 시　　　　　　진광자 / 강희맹 선생 시 〈동정추월〉

채영화 / 암곡선생 시

채종욱 / 화촌에서 술을 마시다

軟炊爛煮補衰腸怪底齒
牙猶被傷當日抑強餘禍
在譾言尩錯智爲囊

牧隱先生病齒詩 丁酉夏日 石潭 崔光植

素節如馳暑新涼漸逼取雨
聲侵榻冷虛響近床悲抱
麻枋趨車愉閒任後時幽夏
知君永爲統入支順

錄高峯先生詩 石坪 蔡昊秉

채호병 / 기대승 〈추야〉

최광식 / 목은선생 시 〈병치〉

忽巳到鄉里門前春水流欣
然臨藥塢依舊見漁舟花煖
林廬静松垂野徑幽南遊數
千里何處得茲丘
茶山先生詩丁酉夏 槽嵒崔金洌

東洋三教自虞唐卑俗西来濁世長
忠義奉公民姓麕孝誠崇祖子孫香
經常正立毋論孔禮樂橫行有此莊
大道勤修興士氣聖賢哉訓共宣揚
丁酉立夏道義宣揚詩書於三槐山房羽堂崔鳳圭吟

최금렬 / 다산선생 시　　　　　　최봉규 / 도의선양시(자음)

입 선 ▶ 한문

伴獨坐無言數落華

足長蒲芽愁匹與春相

深院風恬柳影多寒塘雨

錄徐居正先生詩丁酉仲夏上澣貞軒崔善子

晚碧簾松影更蕭疎

涯我亦如華盈半進苔事

高臺登眺若憑虛漁釣生

錄西崖先生詩一首德原崔玉順

최선자 / 우음　　　　　　　최옥순 / 서애 유성룡 선생 시

春雨梨華白宵殘小燭紅井
鴉驚曙色梁燕怕晨風錦幕
淒涼捲銀床寂空雲輧田
鶴馭星漢綺樓東

許蘭雪軒詩
青竹崔媛子 錄

詩逕如絲夢裡穿炎天無力辣吟肩
上晴直挺流金旱陳跡空懷洗劍泉曲
焉抑垂風漸熄小池蓮薑水常煎蒼蠅
爾與吾無怨不許挑笙半刻眠

丁酉端午節錄茶山先生詩山亭雅集又次韻聞香崔玉珠

최옥주 / 다산선생 시　　　　　　　　최원자 / 허난설헌 시 〈춘우〉

路橫層岾僻城倚半天孤碧
洞長慶帘行雲忽有無古松
骸自頼春鳥巧相呼物像馴
吟賞留連倒酒壺

是玄崔銀洵

黃機雨
樵燈陰濃番氣清涼坐緣
斬輕晴暎家宣上隔牆
聲是黃梅雨乍晴溪生孤樹法濃

丁酉春崔元碩

讀書當日志經綸 歲暮還甘顏氏貧
富貴有爭難下手 林泉無禁可安身
採山釣水堪充腹 詠月吟風足暢神
學到不疑知快活 免敎虛作百年人

錄花潭先生詩一首丁酉夏至節 硏菴崔孝植

慢隨雲浪飄然起 輕擺毛衣不儒出
浪自由塵外境 往來何妨洞中之稻梁
滋味好不識風月性靈深可憐也自漆
園蝴蝶夢只應吾我對君眠

銀河流雲先生詩 丁酉友 如蓮

최종숙 / 고운선생 시 최효식 / 화담 서경덕〈독서유감〉

최희규 / 율곡 이이 시 〈범국〉

하유경 / 정사룡 시 〈석민종필〉

錄圓嶠先生獨坐詩 丁酉夏至節 能體 河貞淋

錄蛟山先生憶溪州詩 丁酉夏 仁松 韓桂淋

하정숙 / 원교 이광사 시 〈독좌〉

한계숙 / 억명주

입 선 ▶ 한문

한국진 / 상건선생 시

한미숙 / 장계 시

杜陵賢人清且廉 卜築歲將淹
宅近青山同謝朓 門垂碧柳似陶潛
好鳥迎春歌後院 飛花送酒舞前簷
客到但知留一醉 盤中祗有水精鹽

丁酉�’夏 錄李白題東溪公幽居詩一首 考鏊 韓三協

한삼협 / 이백 〈제동계공유거〉

한은희 / 최유청 선생 시 〈잡흥〉

黃河西流崑崙頂日
月無光大地沈邊然
一笑四首立青山依
舊白雲中 丁酉夏 一鵬 許鍊

芳草三春雨丹楓九
月霜虛心觀物變無
事但平常 錄太古普愚詩 海凡 許正珉

허 연 / 황하서류

허정민 / 태고보우 시

遠浦寒雲送雨來兩三詩
客上秋臺軍營樹裡行人
庹蛤島沙邊釣艇回

丁酉端午後日錄溪陰先生詩神芝玄連禹

현연우 / 계음선생 시

홍현순 / 우암선생 시

縱色書相
橫梅可訪
隨邊讀何
屟晬廚煩
滿寒冷勞
輕聲玉夢
薄竹難思
被炷炰
風知菜
移窓興
縞明歛

錄三峯先生詩一首
青玉黃敬順

綠吹驚夢
攬塘沙短
寒水盡燈
蕐動晴火
出雁雲著
紅拂畫征
爭塞漏衣
暖垣稀
樹飛却
歸宿愁
魚雨春

錄王安石先生宿雨詩
然池黃美珍

황경순 / 삼봉선생 시 황미진 / 숙우

報國無效老書生喫茶成
癖無世情幽齋獨臥風颯
夜愛聽石鼎松風響

鈺鄭圃隱先生詩一首丁酉季夏佳日蓮池黃順今

寥天波平檻蟬休露滴枝
懷富此節傳之自獨時北斗童
芳遠南陵寓使匡天涯占夢
數緣誤有新如何元黃成洪

황성홍 / 양사 황순금 / 포은선생 시

絶域春歸盡　邊城雨送涼落
殘千樹艶留得　馨枝黃嫩葉故
承朝露明霞護晚粧移床
相近拂袖有餘香

錄恩齋先生詩
山浦黃永鎭

獨坐無来密空遊雨氣昏魚
搖荷葉動鵲踏樹梢翩琴潤
絃猶響爐寒火尚存泥塗妙
出入終日可開門

丁酉夏錄四佳亭先生詩
逸湖黃重錫

황영진 / 인재선생 시　　　　　황중석 / 독좌

제36회
대한민국미술대전
The 36th Grand Art Exhibition of Korea

서예 부문

전각

특 선
입 선

이강윤 / 백거이 시 〈누실명〉

최두헌 / 우래지도(음) 악내선도(양)

홍백열 / 난방계복(음) 완물상지(양)

김종대 / 채근담구　　　　　　김현미 / 완급상마(음) 동정무과(양)

안 태 호 / 유송도성(음) 유승첨유죽통중성(양) 이 규 자 / 담연리언(음) 인생득의(양)

이승우 / 사무익불여학(음) 옥불탁불성기(양) 이우찬 / 상애연화(음) 만권경서(양)

장인정 / 담연무려(음) 유람편조(양) 한봉구 / 만사종관(음) 지족가락(양)

한옥희 / 친현신원소인(음) 구위일체(양)

제36회
대한민국미술대전
The 36th Grand Art Exhibition of Korea

서예 부문

소 자

특 선
입 선

詩傳序

或有問於予曰詩何為而作也予應之曰人生而靜天之性也感於物而動性之欲也夫既有欲矣則不能無思既有思矣則不能無言既有言矣則言之所不能盡而發於咨嗟詠歎之餘者必有自然之音響節族而不能已焉此詩之所以作也

曰然則其所以教者何也曰詩者人心之感物而形於言之餘也心之所感有邪正故言之所形有是非惟聖人在上則其所感者無不正而其言皆足以為教其或感之之雜而所發不能無可擇者則上之人必思所以自反而因有以勸懲之是亦所以為教也昔周之盛時上自郊廟朝廷而下達於鄉黨閭巷其言粹然無不出於正者聖人固已協之聲律而用之鄉人用之邦國以化天下至於列國之詩則天子巡守亦必陳而觀之以行黜陟之典降自昭穆而後寖以陵夷至於東遷而遂廢不講矣孔子生於其時既不得位無以行勸懲黜陟之政於是特舉其籍而討論之去其重複正其紛亂而其善之不足以為法惡之不足以為戒者則亦刊而去之以從簡約示久遠使夫學者即是而有以考其得失善者師之而惡者改焉是以其政雖不足以行於一時而其教實被於萬世是則詩之所以為教者然也

曰然則國風雅頌之體其不同若是何也曰吾聞之凡詩之所謂風者多出於里巷歌謠之作所謂男女相與詠歌各言其情者也惟周南召南親被文王之化以成德而人皆有以得其性情之正故其發於言者樂而不過於淫哀而不及於傷是以二篇獨為風詩之正經自邶而下則其國之治亂不同人之賢否亦異其所感而發者有邪正是非之不齊而所謂先王之風者於此焉變矣若夫雅頌之篇則皆成周之世朝廷郊廟樂歌之詞其語和而莊其義寬而密其作者往往聖人之徒固所以為萬世法程而不可易者也至於雅之變者亦皆一時賢人君子閔時病俗之所為而聖人取之其忠厚惻怛之心陳善閉邪之意尤非後世能言之士所能及之此詩之為經所以人事浹於下天道備於上而無一理之不具也

曰然則其學之也當奈何曰本之二南以求其端參之列國以盡其變正之於雅以大其規和之於頌以要其止此學詩之大旨也於是乎章句以綱之訓詁以紀之諷詠以昌之涵濡以體之察之情性隱微之間審之言行樞機之始則修身及家平均天下之道亦不待他求而得之於此矣

問者唯唯而退余時方輯詩傳因悉次是語以冠其篇云

淳熙四年丁酉冬十月戊子新安朱熹書

擅紀四千三百五十年仲夏詩傳序於以愚堂南窓下無覺金鍾七謹書

김종칠 / 시전서

天地玄黃　宇宙洪荒　日月盈昃　辰宿列張　寒来暑往　秋收冬藏
閏餘成歲　律呂調陽　雲騰致雨　露結爲霜　金生麗水　玉出崑岡
劍號巨闕　珠稱夜光　果珍李柰　菜重芥薑　海鹹河淡　鱗潛羽翔
龍師火帝　鳥官人皇　始制文字　乃服衣裳　推位讓國　有虞陶唐
弔民伐罪　周發殷湯　坐朝問道　垂拱平章　愛育黎首　臣伏戎羌
遐邇壹體　率賓歸王　鳴鳳在樹　白駒食場　化被草木　賴及萬方
蓋此身髮　四大五常　恭惟鞠養　豈敢毀傷　女慕貞烈　男效才良
知過必改　得能莫忘　罔談彼短　靡恃己長　信使可覆　器欲難量
墨悲絲染　詩讚羔羊　景行維賢　克念作聖　德建名立　形端表正
空谷傳聲　虛堂習聽　禍因惡積　福緣善慶　尺璧非寶　寸陰是競
資父事君　曰嚴與敬　孝當竭力　忠則盡命　臨深履薄　夙興溫凊
似蘭斯馨　如松之盛　川流不息　淵澄取映　容止若思　言辭安定
篤初誠美　愼終宜令　榮業所基　籍甚無竟　學優登仕　攝職從政
存以甘棠　去而益詠　樂殊貴賤　禮別尊卑　上和下睦　夫唱婦隨
外受傅訓　入奉母儀　諸姑伯叔　猶子比兒　孔懷兄弟　同氣連枝
交友投分　切磨箴規　仁慈隱惻　造次弗離　節義廉退　顚沛匪虧
性靜情逸　心動神疲　守眞志滿　逐物意移　堅持雅操　好爵自縻
都邑華夏　東西二京　背邙面洛　浮渭據涇　宮殿盤鬱　樓觀飛驚
圖寫禽獸　畫彩仙靈　丙舍傍啟　甲帳對楹　肆筵設席　鼓瑟吹笙
陞階納陛　弁轉疑星　右通廣內　左達承明　旣集墳典　亦聚群英
杜稿鍾隸　漆書壁經　府羅將相　路俠槐卿　戶封八縣　家給千兵
高冠陪輦　驅轂振纓　世祿侈富　車駕肥輕　策功茂實　勒碑刻銘
磻溪伊尹　佐時阿衡　奄宅曲阜　微旦孰營　桓公匡合　濟弱扶傾
綺迴漢惠　說感武丁　俊乂密勿　多士寔寧

道庵申福均

신복균 / 절임 천자문

특선 ▶ 소자

이영란 / 법화경약찬게

날마다 하루분량의 꿈을 거음을 주시고 일생의 꿈은 그 과정에 기쁨을 주셔
서 떠나야 할 곳에서는 빨리 떠나게 하시고 머물러야 할 자리에는 영원히
아름답게 머물게 하소서 누구 앞에서나 똑같이 겸손하게 하시고 어디서
나 머리를 낮춤으로써 내 얼굴이 드러나게 하지 않게 하소서 마음을 가난하게
하여 눈물이 많게 하시고 생각을 빛나게 하여 웃음이 많게 하소서 인내하
게 하소서 인내는 잘못을 참고 그냥 지나가는 것이 아니라 사랑으로 깨달
게 하고 기다림이 기쁨이 되는 인내이게 하소서 용기를 주소서 부끄러움
과 부족함을 드러내는 용기를 주시고 용서와 화해를 미루지 않는 용기를
주소서 음악을 듣게 하시고 햇빛을 좋아하게 하시고 꽃과 나뭇잎의 아름
다움에 늘 감탄하게 하소서 누구의 말이나 귀기울일 줄 알고 지켜야 할 비
밀은 끝까지 지키게 하소서 사람과의 헤어짐을 자연스럽게 받
의 참가치와 모습을 빨리 알게 하소서 나이가 들어 쇠약하여질
아들이 되고 그 사람의 좋은 점만 기억하게 하소서 나이가 들면서
때도 삶을 허무나 후회나 고통으로 생각하지 않게 하시고
찾아오는 지혜와 너그러움과 부드러움을 좋아하게 하소서 삶을 잔잔하
게 하소서 그러나 폭풍이 몰려와도 쓰러지지 않게 하시고 고난을 통해 성
숙하게 하소서 건강을 주소서 그러나 내 삶과 생각이 건강의 노예가 되지
않도록 하소서 질서를 지키고 원칙과 기준이 확실하며 균형과 조화를 잃
지 않도록 하시고 성공한 사람보다 소중한 사람이 되게 하소서 언제 어디
서나 사랑만큼 쉬운 길이 없고 사랑만큼 아름다운 길이 없다는 것을 알고
늘 그 길을 택하게 하소서 삶의 기도를 적다 솔빛 정경희

정 경 희 / 삶의 기도 중에서

입 선 ▶ 소자

신상훈 / 승찬대사 〈신심명〉

제36회
대한민국미술대전
The 36th Grand Art Exhibition of Korea

서예 부문

캘리그래피

특선
입선

특 선 ▶ 캘리그래피

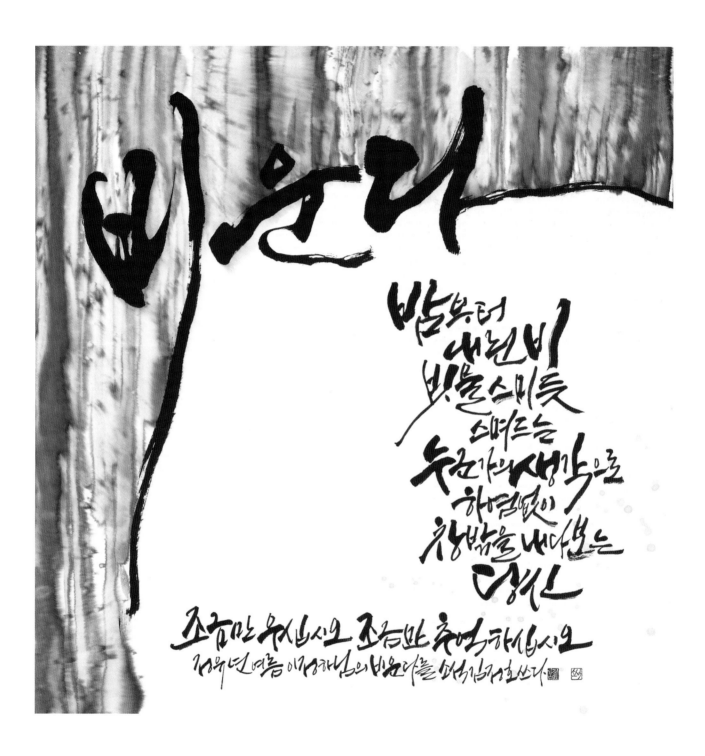

김정호 / 비운다

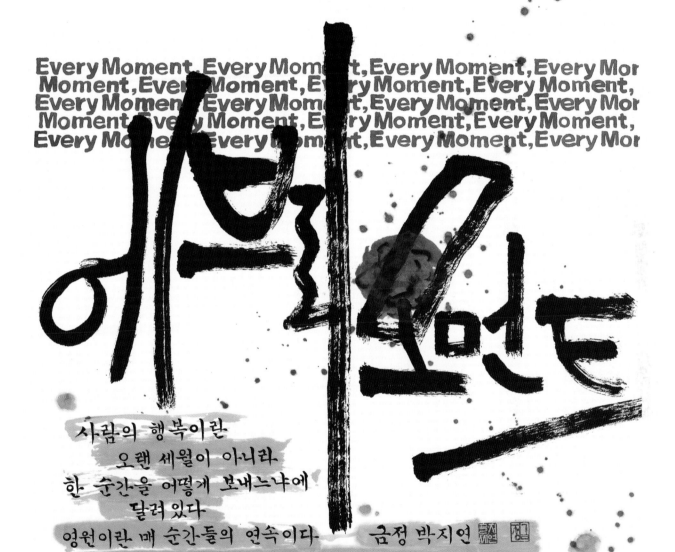

박지연 / 에브리 모먼트(every moment)

특 선 ▶ 캘리그래피

송석운 / 호박꽃

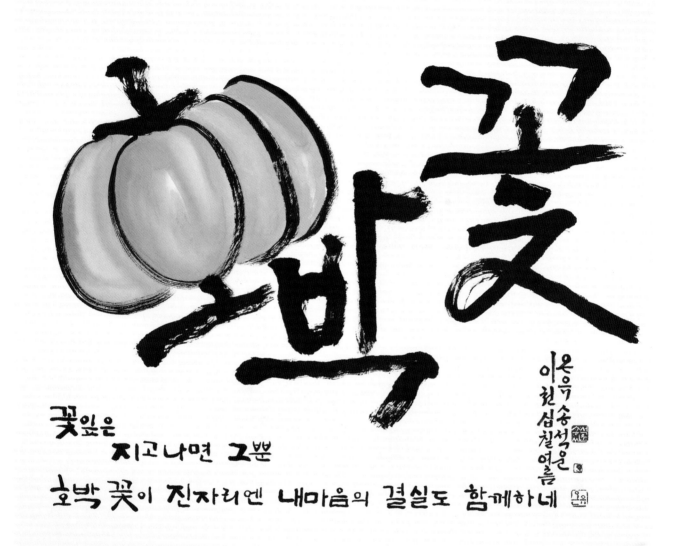

꽃잎은 지고나면 그뿐
호박꽃이 진자리엔 내마음의 결실도 함께하네

송석운 / 호박꽃

양희정 / 마음

특 선 ▶ 캘리그래피

이석인 / 춤

이윤하 / 다

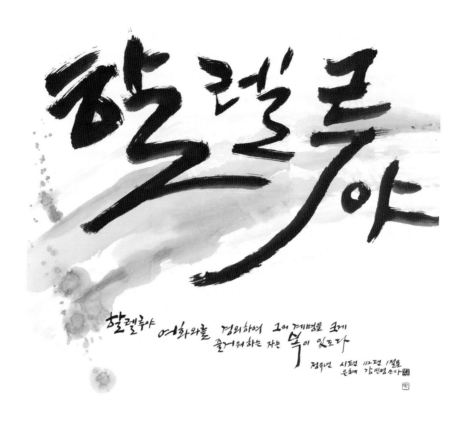

강민영 / 할렐루야

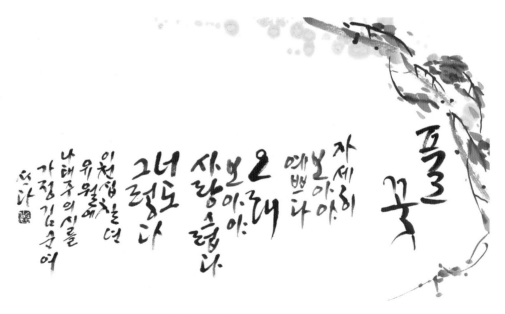

김순여 / 풀꽃1

김옥남 / 흔들리며 피는 꽃

나연순 / 목련

문미순 / 정호승 시인의 〈미안하다〉

문정숙 / 산유화

박은옥 / 달빛

방성미 / 커피

백 경 애 / 채바다 〈해녀아리랑〉

소 선 영 / 이경애의 시

신명순 / 윤동주의 시 〈서시〉

오태숙 / 김옥진님의 들꽃

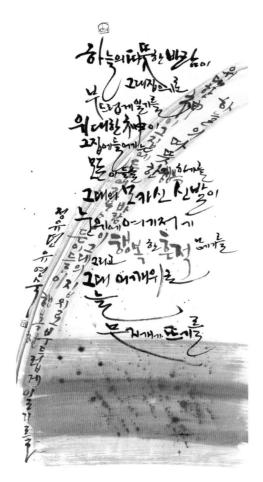

유연숙 / 체로키 인디언의 축원기도

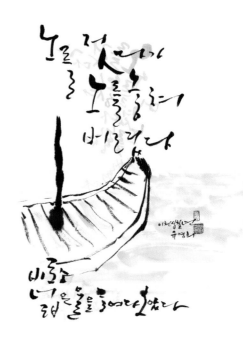

유영희 / 노를 젓다가

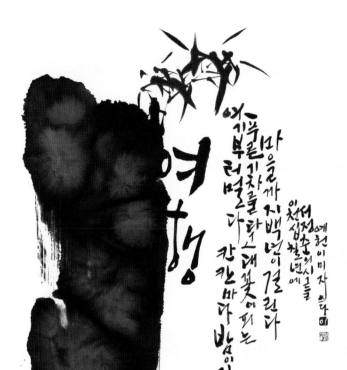

이미자 / 서정춘의 시 〈여행〉

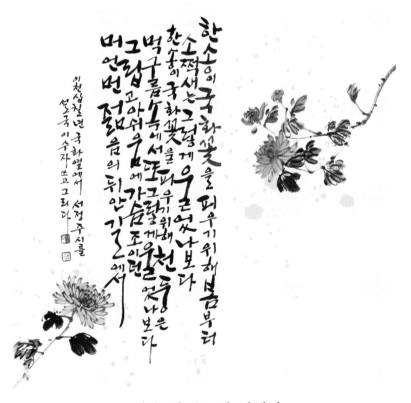

이수자 / 국화 옆에서

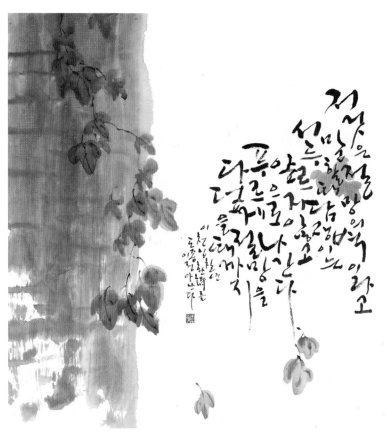

이정아 / 담쟁이

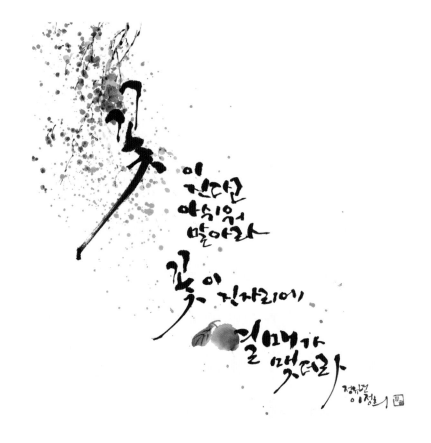

이정희 / 꽃

이효정 / 난

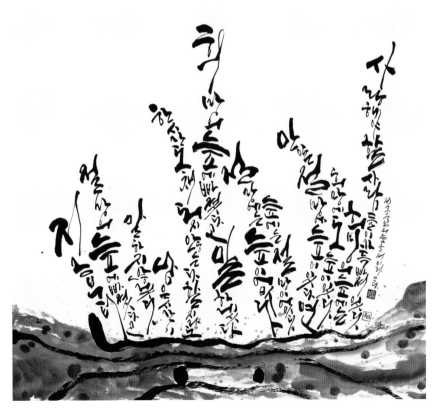

정미라 / 늪

정지선 / 솔아 솔아 푸른 솔아

조경자 / 책을 펼치고

한소연 / 배산임수

審查 ^심^사

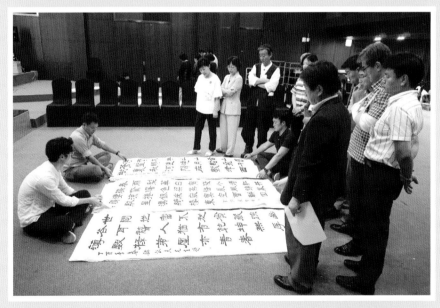

The 36th Grand Art Exhibition

揮毫 휘호

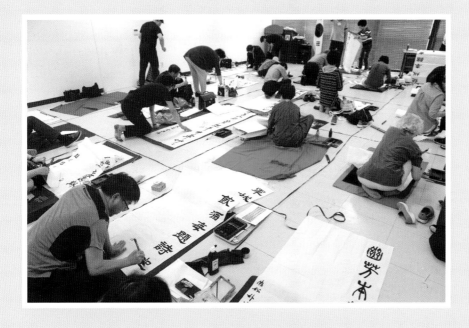

of Korea Calligraphy Part

인 지
생 략
(한정판)

제36회(2017)
대한민국미술대전(서예 부문)

인 쇄 | 2017. 7. 15.
발 행 | 2017. 7. 23.

편 저 인 | 이 범 헌
편 저 | 사단법인 한국미술협회
주 소 | 서울시 양천구 목동서로 225 대한민국예술인센터 812호
 T. 02)744-8053 F. 02)741-6240

발 행 인 | 이 홍 연 · 이 선 화
발 행 처 | ㈜이화문화출판사
등록번호 | 제300-2015-92호
주 소 | 서울시 종로구 사직로10길 17 (내자동 인왕빌딩)
 T. 02-732-7091~3(구입문의)
 F. 02-725-5153
홈페이지 | www.makebook.net
촬 영 | 이화스튜디오

ISBN 979-11-5547-279-8

정가 120,000원